滄海叢刋

石膏工藝

李鈞棫著

1983

東大圖書公司印行

印總出發著 刷經版行作

那政劃撥一〇七一七五號 刷所 東大 圖書有限公司 避常三民書局股份有限公司 一度 書有限公司 一度 書有限公司 一度 書有限公司 一度 書有限公司 一度 書有限公司 基本定價貳元陸角柒分

中華民國七十二年五月初版

號七九一〇第字業臺版局證記登局聞新院政行

石膏是一種很古老的工藝媒體,自埃及帝王的陵墓、文藝復興的壁畫,以至近代的雕塑作品,石膏一直都是工藝家們所樂用的材料。

粉狀的石膏,與水調和可成液態,硬化之後則呈固態,這種跨越兩態的特性,便於灌浆和轉模,而凝固後的石膏,其硬度適中,便於簡易工具的施工,舉凡雕、刻、銼、磨等,施之均無不可,加以價格廉宜、採購容易,所以是美術、工藝以及設計科系中很基本的造形實習材料。石膏這種特性也很適宜於兒童把玩,尤其和泥土配合,可以變化多端,方便於初學,也適宜於專家,自小學、國中、高中以迄於大專,均可運用石膏來作不同層次的表現。

基於上述的認識,鑑於工藝界對石膏的應用,多囿於傳統的範疇, 乃於教學之餘,參閱資料,有感於石膏的創作,實較想像中更爲廣泛, 遂將搜集所得,整理成篇,獻於同好,實含敝帚不敢自珍之意。

本書編寫,除必要文字叙述外,係以插圖為主,計有二百二十餘 幀。蓋技藝述著,如缺乏實際示例,易流於紙上談兵,圖示的目的,不 在提倡模仿,實盼讀者目睹之餘,能自其中獲得啓示,進而舉一反三, 爲石膏工藝更創新作也。

本書資料,來自多方面,而自美菈芝 (Dona Z. Meilach) 女士 所著石膏創作一書所獲啓示尤多, 謹此銘謝。疏漏之處, 尚祈方家指 正。

李釣棫 謹識 民國七十二年元月於省立臺北師專

石膏工藝 目次

序

第一	章 緒論
-,	石膏工藝概述1
=,	石膏的性質與調配方法3
Ξ,	工具和設備10
第二	章 簡易模鑄法
	沙模17
Ξ,	土模27
	塑膠泡綿模31
四、	汽球模33
五、	紙模
	塑膠袋的應用42
七、	其他模型44
第三章	章 支架法
-,	鐵線骨架51
	鐵網骨架55
Ξ,	片狀骨架57
四、	柱狀骨架59

— 2 — 石膏工藝

五、汽球的應用	61
六、紙坯和紙盒的運用	64
七、其他材料作骨架	66
第四章 混合法	
一、石膏與纖維混合	70
二、石膏與布料混合	72
三、石膏與玻璃混合	76
四、石膏與碎石片混合	
五、石膏塊的應用	
六、石膏與木版的混合	78
七、石膏與金屬物的混合	
八、石膏與新聞紙的混合	79
The second secon	79
九、石膏與薄脈紗的混合	01
十、石膏與雜物的混合	81
第五章 雕塑法	
一、雕法	
(1) 浮雕	84
(2) 圓 雕	
(3) 透雕	
(4) 凹雕	
二、塑法	
(1) 直接塑法	99
(2) 間接塑法	100

		月 次 一 3	
	(甲)	單模法	102
	(乙)	雙模法	106
	(丙)	多模法	119
	(1)	硬模的模殼製作	126
(3)	聚加	塑法	130

第一章 緒論

一、石膏工藝概述

所謂石膏工藝,乃是以石膏爲主要材料,配合上適當的工具、設備 和技巧,以表現某些造形或功能的一種活動。

石膏被應用於工藝,歷史可以追溯到相當久遠,據稱在埃及古代帝 王的陵墓中,即發現有石膏製造的器物。文藝復興的壁畫以及隨後的許 多雕塑作品,都直接或間接地應用到石膏,及至目前,石膏幾乎成爲家 喻戶曉的美工媒體,利用石膏製成的美術和工藝的作品,可謂不勝枚 專。

石膏作爲工藝材料, 具備有許多優點:

其一, 於狀的石膏, 經調水之後, 可以成為乳狀液體, 經過短時間之後, 又會凝結成固體。液體的石膏漿其流動性甚佳, 可以填充各種模型及精細的模紋中, 並於短期內凝固, 所以是極佳的模鑄材料。模鑄作業的特點, 在於能够複製。同一模型能够複製出許多一致的成品, 可以增加生產速度和減低製作成本。因此也成為工業生產方面很重要的材料之一。

其二:石膏的質地潔白,工藝材料中,論色澤純潔的高貴感,恐怕 無出其右者,因此爲許多美術家及工藝家所樂用。 其三:石膏凝固之後,具有適當的硬度,若將石膏鑄成塊狀,則是 良好的雕刻材料,因其硬度適中,便於施工,即使兒童亦可操作,所以 可作爲訓練立體雕刻的基本材料,待有相當基礎後,再轉用較艱深的材料,如木材、石材等。

其四:石膏自液體凝成固體的過程中,有一段時間具有可塑性,運 用適當的技巧可以迅速地造形,並可得到非常特殊的質感效果。

但是石膏並非全無缺點,它最大的缺點應是強度不够,在摩氏硬度 表上,其硬度只有 1.5~2.5之間,用指甲即可在其上劃出痕跡,因此脆弱易破,爲了補救這個缺點,而發展出一些「補強」的技巧,例如利用 纖維或骨架等方法。這些相關的技巧也倂入了石膏工藝的領域中來了。

一般人對石膏工藝的觀念,認為它無非是應用石膏來灌注一些人像 或雕刻一些造形,事實上如果將石膏的性能充份發揮出來 其效果是相 當驚人的,只要在構想和設計方面多動腦筋,一定可以產生突破傳統的 作品,帶來無窮的趣味,這也是本書編寫的主要目的。

通常我們所稱的石膏,嚴格地說,應稱爲貝達半水石膏 (β CaSO4· ½ H₂O),質地較軟,特別適宜於製作美術和工藝的作品。事實上石膏有許多類別,例如阿爾發半水石膏 (α CaSO4· ½ H₂O),則是一種質地堅硬的石膏,是陶瓷製造方面印坯、壓坯、鑄坯等的主要製模材料;至於二水石膏 (CaSO4·2H₂O),俗稱生石膏,廣用於水泥製造的凝結調節劑;而無水石膏 (CaSO4),則應用於肥料、玻璃研磨、油漆、紙張、塑膠等製造工業上。而熟石膏加水固化的特性,則被廣泛應用在脫臘精密鑄造,牙科、外科、粉筆製造等方面。由此可見,石膏是一種有多層次用途的材料,可以用在較單純的藝術造形上,也可以應用在技術層次很高的工業產品上,在工藝的活動中,奠定對高層次技術的認識,也應是我們提倡石膏工藝的目的之一。

二、石膏的性質與調配方法

石膏是一群材料的總稱,主要原料來自石膏礦石,稱為二水硫酸鈣 (CaSO4・2H₂O),也稱為生石膏,這種天然礦石,本省曾有生產,主要礦脈分佈在東部海岸山脈,唯產狀不規則,僅有小規模的開採,分佈在大港口、竹田、八邊山一帶。石膏天然礦石的主要產地有美國、加拿大、英國、澳洲、墨西哥等地。石膏除天然礦物外,也可以得自化學製造的副產品,例如磷酸石膏、製鹽石膏、亞硫酸石膏等,本省製鹽、臺肥、中磷等工廠,均有是類產品。由於水泥製造業對生石膏的需求量甚大,本省過去多向澳、墨等國進口原石,但能源價格劇升之後,運輸成本上揚,現漸爲日、韓等國所產之化學石膏所取代。

生石膏理論上化學百分比組成應該是:

氧化鈣 (CaO) 32.55%

三氧化硫 (SO₃) 46.51%

水分 (H₂O) 20.91%

通常呈白色或灰白色,亦有帶紅色及褐色者。結晶呈粒狀、鱗狀及 纖維狀,比重在 2.2-2.4 之間,摩氏硬度在 1.5-2.5 間。礦石中常含有 雜質,其純度需在 65%以上,亦即 SO₃ 含量在 30%以上者,才有利 用價值。至於化學石膏,由於得自製造業的副產品,則有較高的純度。

生石膏經過某種程度的加熱之後,失去其中 $1\frac{1}{2}$ 的結晶水,稱爲半水石膏($CaSO_4 \cdot \frac{1}{2} H_2O$),也稱爲熟石膏,熟石膏若繼續加熱,所含的半個結晶水也失去,則成爲無可塑性的無水石膏($CaSO_4$),也稱爲硬石膏。

熟石膏製法的反應式如下:

一 4 一 石膏工藝

$$CaSO_4 \cdot 2H_2O$$
 $\longrightarrow CaSO_4 \cdot \frac{1}{2}H_2O + 1\frac{1}{2}H_2O$ 其理論上的百分組成為:

CaO 38.6% SO₃ 55.2% ½ H₂O 6.2%

製成方法有多種,其中以溫式燒成者,稱爲α型熟石膏,係將原料 置於高壓釜中,加壓水熱燒成,製造過程有好幾種,效介紹其中的一種 如下:

石膏原石 → 粉碎 水溶液 → 溫潤粉末 → 加壓水熱攪拌 →
$$90\text{-}160^{\circ}\text{C}$$
, 1-2hr. 常壓乾燥 → 最後粉碎 → $\alpha \cdot \text{CaSO}_4 \cdot \frac{1}{2} \text{ H}_2\text{O}$

如果以乾式燒成者,則稱爲β型熟石膏,係將原料置於石膏燒成**窰** 或爐中煅燒而成,其製造過程大略如下:

120°-180°C

石膏原石→粉碎→入窰煅燒→

不純物分離→再粉碎→冷却→ β ・CaSO₄・ $\frac{1}{2}$ H₂O

從以上的介紹中,可知所謂生石膏、熟石膏及硬石膏,其實均爲硫 酸鈣之熱的多種結晶變化,可將其表列如下:

物	名	分子式	製	備
二水合物(生石 α半水合物(α) β半水合物(β) α可溶硬石膏 β可溶硬石膏 不溶硬石膏	熱石膏)	CaSO ₄ ·2H ₂ O CaSO ₄ ·½H ₂ O CaSO ₄ ·½H ₂ O CaSO ₄ CaSO ₄	天然石膏礦石 在飽和水蒸汽 在乾燥大氣內 α半水合物加 β半水合物加 經高溫處理(脱水 { 溫至 222°C 溫至 222°C

熟石膏分為 α 型及 β 型兩類,據實驗所知, α 型的硬度為 β 型的數

倍,美術工藝及石膏像業者所用者多爲 β 型;工業模型、牙科及陶瓷業者所用多爲 α 型,但兩者亦可混合使用,兩種熟石膏之性能差別表列大略如下:

項	B	α·CaSO ₄ ·½H ₂ O	$\beta \cdot \text{CaSO}_4 \cdot \frac{1}{2} \text{H}_2\text{O}$
標準混水量 (%)		35	90
凝結時間(分)		15~20	25~35
凝結時線膨脹率 (%)	0.28	0.1~0.2
凝結一小時後强度	抗拉	35	6.6
(kg/cm²)		66	13
乾燒時强度〔抗拉		280	28
(kg/cm²) 抗壓		500	56

在國內購買石膏時,如果不特別指名,在美術材料店、化學原料店或建築材料店所出售的,多為β型熟石膏,而且很少分類。在國外,材料店裏常有不同廠牌、不同包裝和類別的石膏商品出售,使用之前最好要先經過少量的試用,了解性能之後再大量採購,以免浪費。例如在美國,工藝材料店中所售的石膏,並不標明那一型,而以灌注石膏(Casting plaster)或鑄模石膏(Molding plaster)名之,而且冠以號碼,例如一號灌注石膏(No.1 Casting plaster)等,號碼不同,性質當然也不相同,此外尚有快固石膏(plaster of paris)其凝固時間約在6-9分鐘,白色藝用石膏(White Art plaster)、水白石膏(Hydrocalwhite plaster)等等,名稱不一而足,須要詳細研究說明書及試用之後,方能辨別其正確用途。

將熟石膏和水混合攪拌, 將產生放熱凝結而硬化的現象, 兹以 α型 石膏爲例, 其與水作用時的化學反應如下:

 $\alpha \text{CaSO}_4 \cdot \frac{1}{2} \text{H}_2\text{O} + 3\text{H}_2\text{O} \rightarrow \alpha \text{CaSO}_4 \cdot 2\text{H}_2\text{O} + 8200 (\pm 30) \text{cal/mol}$

對此種硬化現象,有不同的理論說明,其中一種稱爲沈澱速度論。'主要論點認爲熟石膏和水混合時,首先溶解於水而成過飽和溶液,其中溶解度小的石膏沈澱析出,並以此沈澱粒子爲中心,成長爲斜狀結晶。此一現象由各面部發生,形成交錯的針狀,再成爲結晶群,構成網狀組織。

熟石膏硬化時的速度和下列三種因素有關:

- (1) **温度** 熟石膏的調拌,通常均在常溫中進行,水溫低時,硬化慢,隨溫度升高而加快,以 30°C 為轉移點,若超過此溫度,硬化速度反而趨慢,溫度愈高硬化愈慢,至 80°C 時,]已不再水和,以泥狀存在而不再硬化。如果以 20°C 為水的常溫標準,則熟石膏的硬化速度和季節及地域的關係頗大,夏季和多季,熱帶和寒帶,都要考慮到水溫的問題。β型熟石膏,在常溫中硬化所需的時間約為25-35分鐘。
- (2) 電解質 熟石膏的硬化,也會因其他物質的存在而影響其速度,例如加少量多鹼金屬鹽化物(約0.1-0.3%)、硫酸鹽及硝酸鹽(食鹽或鹽化鉀)可促進速度;反之,加少量鹼金屬之碳酸鹽、磷酸鹽(碳酸鈉、磷酸鈉)及有機鹽,可以延緩硬化的速度。
- (8) 結晶核物質 生石膏及熟石膏經水和作用後, 其化學式均爲 CaSO4·2H₂O, 粒子極爲微細, 此微細粒子作爲結晶核物質將促進硬 化速度, 所以不均一燒成的熟石膏或含有濕氣的熟石膏, 其硬化的速度 較快。

應用熟石膏,除了需要了解其硬化速度之外,對硬化後的強度,也是需要加以考慮的。熟石膏硬化後的強度和調拌時加水的份量有密切的關係。在調拌時原則上務使每粒石膏都被潤濕,所以應將石膏粉灑入水中,而不可注水於石膏中,以致調和困難,並發生不匀的現象。

熟石膏調水的比例,常用的方法係以重量(磅)爲單位來計算,稱

為「稠度」(consistency),它指 100磅石膏所加水的磅數,例如 60 稠度卽指 100 磅的熟石膏用 60 磅水來調和。以 α 型熟石膏而言,其稠度可自30至90, β 型熟石膏,稠度可自60至 100。稠度越濃,硬化後石膏的強度也越高,下圖(1-1)示熟石膏的稠度和強度的關係。

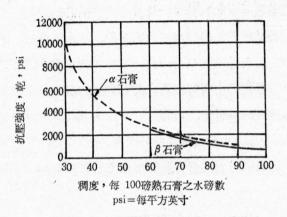

圖1-1 熟石膏的稠度和強度的關係

稠度濃的熟石膏硬化後因強度高,故質地較緻密而吸水性則較差; 反之稠度稀的熟石膏硬化後強度較遜。但質地鬆而吸水性較佳,所以調 水量的多寡。 工應視用途而定。一般適當稠度為67,亦即一磅半的石膏對 一磅的水,在美國以稠度 94-77 為軟至中等強度,76-59為中等至硬,

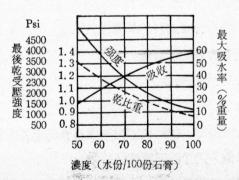

圖1-2 B型熟石膏調水比例對其性質的影響

少於58爲硬至超硬,常用者爲65-85 範圍之內。前圖(1-2)爲 β 型熟石膏調水比例對其性質的影響。

但是實際應用時, 調配石膏漿的用量, 常要估計它的容積, 然後再 計算所需石膏粉的重量。石膏最常用在鑄模, 模具的大小早已製成, 而 模腔中到底需要灌進多少的石膏漿, 是首先應加估計的課題。如果灌的 是實心作品, 只要把模具的縫隙用泥土密封後, 注水入模腔, 所注入的 水, 便是其容積; 但若灌的是空心作品, 在注入的水中, 還要憑經驗減 去相當的數量, 方是實際需要的容積。而石膏漿的容積, 是包括了水和 石膏,通常中等稠度的石膏漿,石膏的容積約佔 1/3,所以要在總容積 中減去1/3, 才是所需的水的容積(即佔總容積的2/3), 秤出這些水的 重量,按照稠度比例的需要,就可計算出所需石膏的重量。假定灌注一 個石膏作品估計出模腔所需的石膏漿總容積爲一公升(1.000cc), 其中 水的容積佔2/3,約670cc,今秤得該670cc水的重量爲670公克(g.), 如果石膏漿要求的稠度爲67, (石膏與水的比爲 100:67) 則 670÷ 67/ 100=1,000g. 也就是說配上一公斤的石膏, 即可滿足需求了。平常調石 膏漿時,多少要加一些寬容量,寧可超量一點,剩餘的可以倒棄,數量 不足常會引起麻煩, 因爲再調第二次時, 原先製品可能開始硬化, 或由 於稠度前後不一, 使製品產生裂紋。

綜合以上所述,將石膏漿調製的步驟條列如下:

- (a) 估計出所需石膏漿的總容量。
- (b) 總容量乘2/3得水的容量。
- (c) 秤出水的重量。
- (d) 决定石膏漿的稠度, 依比例求得所需石膏的重量。
- (c) 將所需的水倒入調拌石膏漿的容器中。
- (f) 在最短時間內將所需石膏粉撒入水中。

- (g) 靜止一至三分鐘, 使石膏充分潤濕。
- (h) 用手或工具攪拌成漿。
- (i) 以攪拌均匀的石膏漿注入模中。
- (j) 過量石膏漿可傾倒入廢物箱(不可傾入排水槽等以免阻塞下水 管)。
- (k) 迅速沖洗容器以免石膏凝固其上。
- (1) 輕敲模具使氣泡上浮。
- (m) 石膏漿放熱後硬化成型。
- (n) 脫模。

上述的方法常在大量使用石膏漿或對石膏硬化後的品質要求精確時。此外尚有一種經驗法則,不必經過精確的計算,也可能獲得不錯的效果。其法是先預估出石膏漿的用量,再以之決定水的用量,將常溫的水傾入適當的容器中,用手取石膏粉撒至水中(不可將手放入水中,讓石膏粉從指隙下落即可),連續撒石膏至粉狀物剛好露出水面爲止(見圖1-3),靜止約一至三分鐘,此時可用手輕敲容器邊部,讓氣泡浮

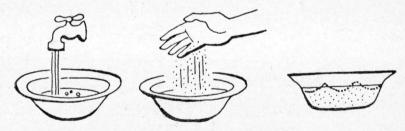

圖1-3 調配石膏漿的經驗法則

出水面, 然後用手伸入水中攪拌, 攪拌動作應從底部向上, 而且將手的動作保持在水面之下, 以免又攪進空氣, 攪拌的時間, 通常約需二至三分鐘, 即可得到均匀的漿液。

大量的使用石膏漿, 則需要借助機械來攪拌, 十公斤至二十公斤的

— 10 — 石膏工藝

漿液,用1/4吋的電鑽,加上五时直徑的橡膠圓盤(如圖1-4),足可負荷。超過二十公斤者,最好使用轉速1,760 r.p.m.的馬達帶動攪拌器來攪拌,1/2或1/3馬力已可負荷,攪拌時螺旋器應離底部1~2吋,並與中心線傾斜成15°(如圖1-5)

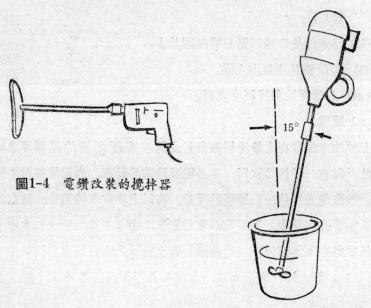

圖1-5 正確的攪拌方法

石膏漿攪拌時間的長短和速度的快慢對硬化的過程有影響, 攪拌的 時間愈長, 速度愈快者, 其硬化凝固的速度也愈快, 如何運用得當則有 待經驗的累積, 在大規模使用時, 這些因素都要加以考慮的。

三、工具和設備

- (1) 調拌工具
 - (a) 調拌容器

盆、桶之類的容器是調拌石膏所不可或少的設備, 視石膏漿的容量而定, 大者可用桶, 小者可用面盆等(圖1-6)即可。

圖1-6 調拌容器

(b) 橡皮碗

橡皮碗 (圖1-7) 的好處, 在於容易淸除凝固於容器上的石膏, 只要一揑動, 石膏即告剝落。

圖1-7 橡皮碗

(c) 調拌刀

大量的調配石膏漿, 須用攪拌器或手, 少量者可用調拌刀。該刀尚

有敷塗石膏漿的功能(圖1-8)

(2) 雕刻工具

圖 1-9 (見p. 13) 是一系列的雕刻工具,這是用來直接雕刻石膏塊的,由於石膏凝固之後有相當的硬度,尤其是 α 型石膏,硬化後有些近似水泥塊,所以可以借用一些木雕和石雕的工具來處理。

圖中的鑿刀和鏨子是用來處理較大的材料,鐵鎚有時可用木鎚來代替,以處理較鬆的材料,其他各種形狀的挖刀、刻刀等是用來處理較精細的紋路,這類刀具的形狀不一而足,可達數十種之多,如何運用,視作品的需要及作者的習慣而定。

(3) 磨銼工具

石膏塊經雕刻之後,難免會留下一些參差的痕跡。 其處 理 方 法有 二。一種是把刀痕斧跡保留下來, 作為表面裝飾之用, 但這一類的技巧, 必須技術老練的藝術家才能有此修養。對初學者而言, 因為下刀沒有把握, 一定有很多修正的凹凸痕跡, 那就必須應用磨銼的工具(見 p. 14,圖 1-10) 整修表面, 這類工具的種類也很多, 除了形狀不同之外, 還有粗細齒紋的不同, 須先用粗的再用細的, 最後用砂紙。

圖1-9 雕刻工具

圖1-10 磨銼工具

圖1-11

(4) 塑造工具

石膏材料有可塑性,但是時期較短,在塑造時,就可以應用塑造工具。圖1-11 是一些塑造用的工具,這些工具,大部份是塑泥用的,因

- 16 - 石膏工藝

為石膏工藝中,有許多須要應用間接的方法來塑模,也就是先塑製泥土的原模,然後再以石膏為材料,翻製為成品,因此泥塑的工具,被借用到石膏工藝的機會非常多。

塑造工具的種類和形狀也非常多,可以由鐵、木、竹等來製造,有 許多時候,可以視工作的需要,由自己設計製造出來。

第二章 簡易模鑄法

石膏加水之後,呈流動性,經過若干時間之後,由流動的液體,逐 漸凝固而成固體,這種特性最適宜於注模成型,許多工藝製品,都利用 石膏這種特性而製成,模鑄法有許多優點,最大的好處在於應用一個模 子,可以複製多數的成品出來,同時也節省了許多時間。最典型鑄造石 膏用的模子,仍然是以石膏爲材料來製成的,即所謂石膏模,許多傳統 的藝術作品如人像雕塑等,應用這種方法,已有很久遠的歷史。但是除 了石膏模之外,尚有很多材料,也可以作爲灌注石膏漿的模子,例如沙 粒、泥土、以及最新的的材料如塑膠等等,由於製模的材料不同,所灌 製出來的作品,其風味也各有差別,因此也擴展了石膏的用途和趣味, 下述各節,將分別介紹應用各種不同的材料製模,來灌注石膏漿液,以 及應用各種不同的技巧來增加石膏鑄模的趣味。

一、沙模

沙是一種最常見而容易獲得的製模材料。幼童們遊戲的沙箱,學校操場上的沙坑,河邊、海邊甚至路旁都可以取得沙。另外尚有一種鑄模翻沙專用的沙粒,由於質地特細,則須要花錢購買。製模用沙,其數量多寡視作品的大小而定。通常較小的作品,應用面盆、紙箱、紙匣等來裝盛就可以了。如果作品的尺寸較大,那就得用木材釘製的木箱來裝盛

了。

有了容器之後,就可以到有沙的地方去裝盛沙粒,但也要注意取用 乾淨的,因爲不淨的東西,如小石子、泥塊、草根等,都會影響製模的 成績,故應事先揀選剔除。製模之先,應讓沙粒保持適當的濕度,使彼 此有附着力,如果太乾,在灌注石膏漿時,可能會崩陷,以致前功盡 棄。

沙模通常都是凹模,而成品正好是凸出的。製模時除了用手之外,]還可以使用許多輔助的工具,如小鏟子、湯匙、括刀、起子、鐵釘、木條等等。某些特殊的工具,可以獲得異乎尋常的效果,運用之妙就依賴各人的匠心了。

模子製成之後,就可以依照前述調製石膏的方法調製石膏漿液,當 灌注石膏漿的時候,最好是自模子的一角將漿液慢慢傾倒下去,讓它一 路流佈到其他部分。不可自模的中心點灌漿,由於石膏漿四散流佈,容 易產生氣泡。模中如有較深的部分,該處可以先灌,以免損壞。

石膏製品在灌注的中途,也可以添加增強材料,來增加作品的強度 以防破損,紗布、麻布、纖維、鐵線、鐵網等均可應用,主要視作品的 形狀和體積而定,平而薄的作品,以紗布等爲宜,圓而厚的作品,則可 用鐵線或鐵條爲心。有時爲了增加作品的趣味,可以在作品表面添加其 它材料,如有色的石子、珠子等,這些裝飾物可以事先舖在模子上,待 灌下的石膏漿凝固後,便可嵌在作品的表面上了。

模中的石膏凝固之後,便可以將成品取出,沙模通常只能應用一次,取出的成品表面上會附着一層沙,呈現一種特殊的趣味,但若所附的沙層太厚,可以用刷子將沙粒刷去,或用砂紙、刮刀等來加工,將成品表面作出不同的層次。作品的表面可以着色,其方法將於另一節中討論。兹將應用沙模的各種方法和技巧介紹如下:

圖2-1 四塊木板釘成框架,裝滿濕沙。在沙上劃出輪廓線。

圖2-2 將不必要的沙挖出來,再依照構想挖出深淺不同的模面,越深的地方,在成品上越凸出。各類簡單的工具,如釘子、刀子、罐頭刀、鏟子、瓶蓋等,都可以派上用場。

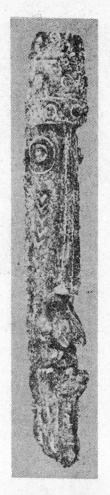

的風格。

圖2-5 製作完成的阿特 圖2-6 利用正方形、長方形、圓形、半 蘭神像, 具有非常原始 圆、點子以及其他形狀不同的幾何形的模 子在沙上印壓出深淺不同的圖案結構, 可 以翻印出風味很特殊的作品。

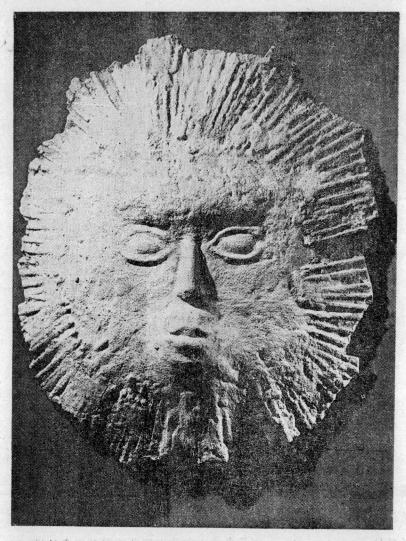

圖2-7 這是用沙模翻成的「大太陽」,中間厚,旁邊薄,石 膏上附着的沙粒,使作品有粗獷的感覺,這類作品需要用布類 或纖線網作增強物。

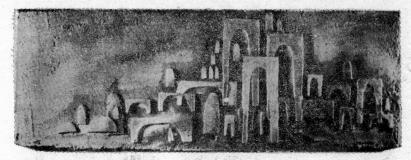

圖2-8 用幾塊造形類似的原模在沙上重複壓印,量並使有重疊的部分,有的印得淺些,有的印得深些,可以表現出不同的層次,本圖中有幾個拱門是經過砂紙打磨的,使和未打磨的成了明暗的對比。

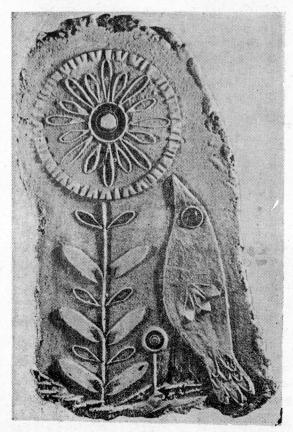

圖2-9 [這幅花與鳥的作品,在犯的中心和鳥的眼睛部分,放置了有色的石子,此外選用了金屬線和別的東西,這些點緩物先安排在沙模上然後注入石膏浆,凝固後即附於作品之上。

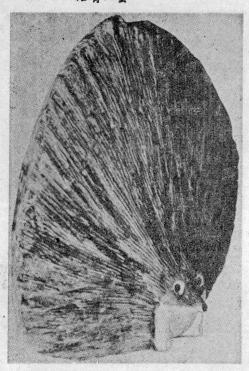

圖2-10 這是一隻造 形頗為特殊的豪豬, 它的刺是利用折斷的 梳子之類作為工具, 在沙上劃出紋路。表 面再用棕色及黑色的 塗料依次塗刷,黑白 相間效果更佳。

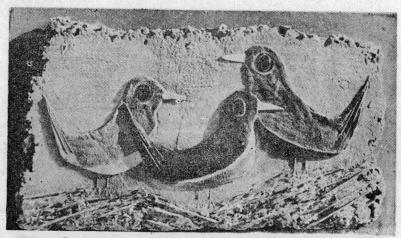

圖2-11 作品的邊緣有時不必太平整,可以顯出自然的風味。 三隻鳥的眼睛用了別的材料,鳥毛可以塗不同的顏色,作品下方的紋路也值得注意。

圖2-12 幾個不同的 圖案,可以結合成一 個橫幅,用深淺化。 有性圖案的花紋是相 同的,但處理的方法 不同,而呈現不同的 趣味。

圖2-13 左圖這隻狸 雖然是平面的作品, 但經過色彩的處理 後,前後呈現出相當 的距離。

圖2-14 沙模有時也 可以製成很大的作品,本圖係圖書館的 外牆,用沙製模後, 其上覆以水泥,以皮 管緩緩引水使水泥吸 收,餘水自模底排 出。

圖2-15 三塊已完工 的牆板,乾固後等待 鑲裝。

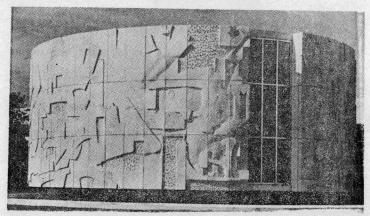

圖2-16 這是邁阿密海灘圖書館的外牆,利用沙模翻鑄成水泥牆板,其圖案是連續的。

二、土模

泥土也是最常見的製模材料, 其塑造性能優於沙粒, 泥土的粒度細而其黏度高, 因此長久以來, 就被應用於製模。

泥土依性質的不同,種類極多,一般的模子用普通的泥土都可以製成。但在挖取的時候,要注意不可含太多的雜質,如石子、瓦礫之類,並應注意濕度和黏度的適當,太乾或太濕均不適於用。有些經過選揀的泥土,如陶土、磁土等,由於質地細膩,效果尤佳。此外如油土、化學泥等,比較不容易乾涸,目前也被應用在製模方面。

泥土可以製成凸模和凹模,凸模也就是所謂浮雕,製作的方法比較複雜,通常要經過三次手續,先以泥土塑成浮雕凸模,翻成石膏則成凹模,再利用石膏凹模翻爲成品,屬於間接的塑法,其方法將在第四章中詳述之。

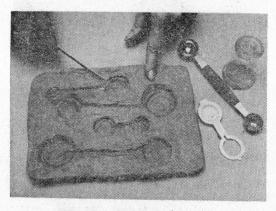

圖2-17 簡易的泥土凹模

凹模的製法比較簡單,前述製作沙模的方法,都可以運用於製作泥 模,只要經過兩次手續就可以完成。製作土模時,通常先將泥土輾平達

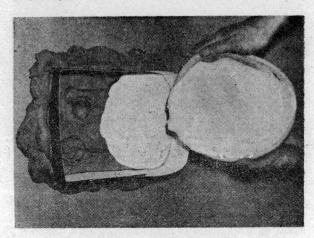

圖2-18 築檔板灌石膏浆

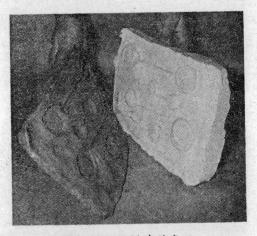

圖2-19 脱模後的成品

某種厚度, 然後選取適當的原模, 將其壓進泥土中, 取出時其形狀即已印在泥土上, 利用這些凹陷的模型, 就可以灌進石膏漿液, 待其凝固即成。當然也可以用手指或工具等在泥土裡挖塑一些圖案, 再灌入石膏漿, 翻印出所製的圖案。在灌石膏漿時, 模子的四周必須築起擋牆(或擋版), 務使漿液不致外溢才好。(圖2-17~19)

圖2-20 本作品條利用大小不同的圓形在泥土上作模, 然後翻 鑄而成。這一類圓形而光面的模子, 當石膏鑄成之後, 脱模非 常容易, 便於多次複製。

圖2-21 用大小不同的圓圈在泥土上印出複雜的構圖,由於壓印的深淺程度不同,在作品上形成許多陰影,產生強烈的明暗對比,這是處理作品的另一種方法。

圖2-22 利用齒輪在泥土上滾動,再配合鏈子,網孔以及其他機械物品為原模,製作一幅頗富現代感的作品。

圖2-23 利用一些現代的工具,經細心配置之後,一一壓進泥模中,工作的過程雖甚簡單,但其所呈現出來的效果,似乎是人工塑模所得不到的。

三、塑膠泡棉模

塑膠泡棉俗稱普利龍, 涌常 有硬質和軟質的兩類, 製模用以 硬質者爲宜, 即顏色潔白狀如軟 】 木 (製瓶塞用木材) 的那一種。 由於這類塑膠有兩個特性, 其一 遇到熱會熔化, 利用這種特性, 就可以製凹模, 通常先將所需圖 案繪在塊狀的普利龍上(如圖2-24) 。 然後點起「線香」 沿圖 案燙過,凡線香所經之處卽呈凹 紋、凹點或凹面, 將石膏漿傾注 其上, 卽可鑄出成品。其方法非 常簡便, 雖兒童也能製作, 圖2-25 即爲兒童的作品. 頗富稚趣。

普利龍的另一特性是遇到礦 物油、芳香烴類, 丙酮等液體, 也會被侵蝕而生凹洞, 利用毛筆 醮上述的化學液體在塊狀的普利 龍上繪書. 就可製出很理想的凹 模, 傾入石膏漿就可以鑄出成品 了。通常用油漆或油漆的稀釋劑 俗稱『香蕉水』也可達到目的。

圖2-24 先設計圖樣。

圖2-25 幼童的作品。

圖2-26 這個作品係用普利龍為模,先將設計圖繪在普利龍板上,然後以刀具挖入板內使有深度,再注石膏浆下去,乾後取出,由於普利龍的颗粒而呈現特殊效果。

四、汽球模

球體是一種比較困難的造形,很不容易造得光滑均匀。這裡介紹一種利用汽球的特性來作模,可以灌出很有趣味的作品。

先準備一些大小不同的汽球,再準備一個玻璃瓶和一個漏斗,通常 的酒瓶或汽水瓶就可以派上用場。工作時先調好石膏漿(其容量和汽球 的大小相符)將其通過漏斗傾注入玻璃瓶(漏斗最好先在水中浸一下,

使石膏漿容易滑流) 待裝滿瓶子 後將其置在一旁, 馬上把汽球吹 大, 將其口套在瓶子的口上, 然 後將瓶子倒轉, 石膏便會流進汽 球內, 待流滿之後, 脫去玻璃 瓶, 取繩子一根將汽球的口縛 緊, 等待石膏的凝固, 當石膏將 要凝固的時候, 可以用手指在球 面捏按, 使其產生凹凸面, 或用 其他造形物同樣可以在球面造出 不同的效果, 如將球的底部置在 平台上, 將來凝固時球體就可以 站立, 如將汽球吊懸起來, 視吊 縣的情况, 可以造成許許多多不 同的圓形、楕圓形、錐形等等的 形狀。

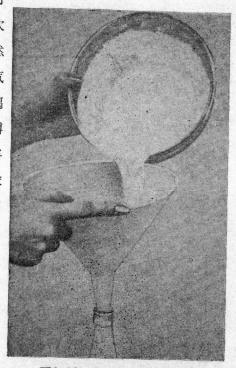

圖2-28 調好的石膏浆經由 漏斗倒入瓶子中

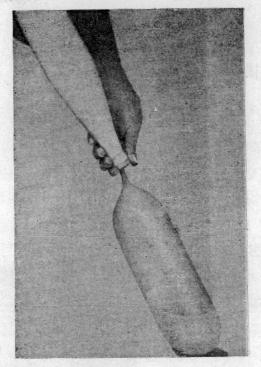

圖2-29 把吹好的汽球套上瓶口, 倒轉瓶子讓石膏漿流入汽球。

待石膏凝固之後,把汽球撕去,就可得到非常光滑的球面造形,利 用這些造形來加以繪畫或鋸切後再接合,就可以製成許多有趣的作品。

在製作的過程中,特別要注意的事情。其一要把時間控制妥當,一定要在石膏漿還有流動性之前完成工作,否則石膏漿如凝固在瓶子裡面,那就麻煩了。其二,汽球吹大之後,先將頸部扭緊再把球口張開對準瓶口套上,不可讓其洩氣,使球內氣體和瓶內的石膏漿交換空間容積,氣體上升會把石膏液壓入汽球,氣體如不足,石膏漿灌入的份量則非常有限,而致工作失敗。

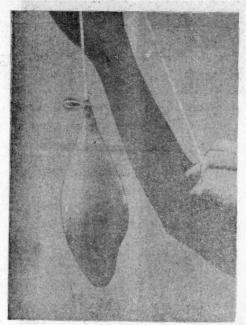

圖2-30 已注满石膏 浆的汽球用繩子吊起 等待凝固。

圖2-31 當石膏浆半 凝固時可以施以種種 造形。

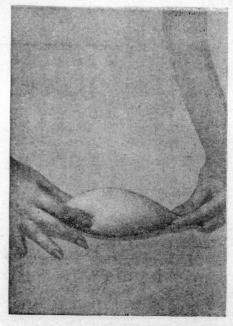

- 36 - 石膏工藝

圖2-32 汽球模子灌成 石膏原模,加以修飾, 雕刻繪畫成的貓頭鷹。

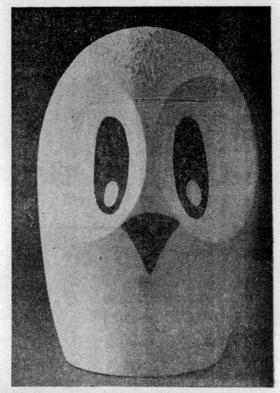

圖2-33 較長的造形, 視其形狀的相近,加上 眼睛成為一對母子鯨魚

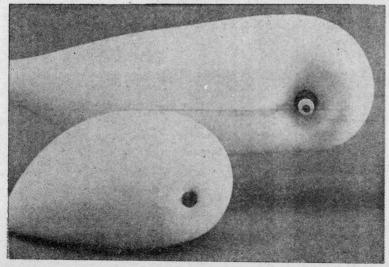

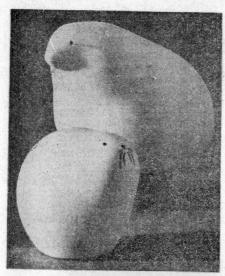

圖2-34 平坦的底部 可以製成能夠站立的 海豹。

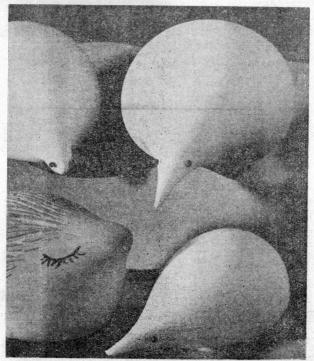

圖2-35 利用尖嘴的一端繪成好玩的鼹鼠。

五、紙模

紙張是最容易處理的一種製 模材料。紙張本身是由各種不同 的纖維製成的, 這些纖維堆積起 來就可以形成體積, 薄的紙張用 黏劑結合起來可以成爲立體的浩 形, 紙漿中加入黏劑, 也可以造 形,成模之後,在其上加塗隔離 劑,就可用以注模。厚紙板本身就 有厚度, 利用其厚度黏貼起來, 可以製成風味很特殊的作品, 再 如瓦楞紙, 因其有起伏的波紋, 如加以特殊的佈置, 所呈現的趣 味更爲特殊, 再如一些形狀美觀 的紙盒, 紙杯, 盛器等等, 都可 以用來翻模, 翻好後把盒子等撕 破作品就可以取出來, 再如錫箔 紙等將其捏皺之後, 傾倒石膏於 其上,可以得到如結晶般的效果, 相當有趣, 以下將介紹各種紙模 的製法和作品。

圖2-36 將瓦楞紙剪切成簡單的幾何 圖形,重叠黏貼成爲模子。

圖2-37 上圖所翻出來的成品,略加顏色裝飾。

圖2-38 利用瓦楞纸的 起伏波紋, 再加以分割 組合之後, 用以作模, 可以得到種種不同的花 級。

圖2-39 舊 的 後 同 組 以 案 隔 上 特 模 型 係 外 的 合 得 。 離 看 賣 效 , 的 合 得 。 離 看 賣 效 , 由 的 塗 , 亦 此 於 不 它 可 圖 以 注 有 類 平 面 的 淡 注 有 類 平

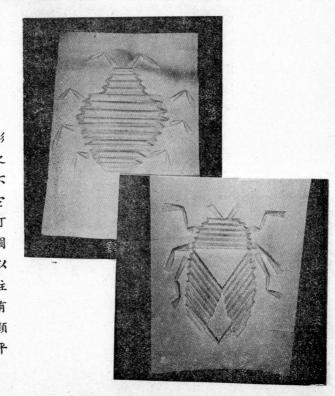

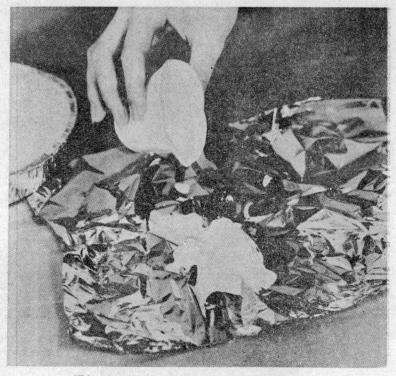

圖2-40 鋁箔紙揑繳後,傾倒石膏漿於其上。

錫箔紙或鋁箔紙由於本身具有相當的硬度,將其捏皺再張開,會呈 現出多角形的組合。(圖2-40)由於紙面光滑,不用加隔離劑,就可將 石膏漿傾倒其上,待凝固後,將紙張撕去卽可得到許多奇怪的造形。再 憑個人的想像力,在這些造形上繪上色彩,可以成爲具象或非具象的作 品,這一類作業,很適合兒童來製作。

圖2-41 前述的錫箔 紙模所灌注出來的一 些奇怪的造形。

圖2-42 利用想像 力將自由造形繪成 動物系列。

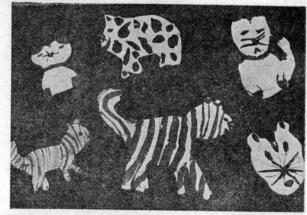

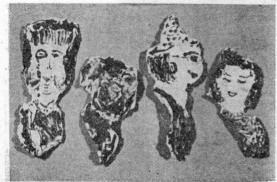

圖2-43 利用想像力將 自由造形繪成人物系列

六、塑膠袋的應用

塑膠袋是防水的,可以在石膏漿的表面形成很光滑的表層,當石膏 漿尚在液體狀態時,把它灌入塑膠袋中,等待一些時候當漿液快要凝固 的霎那,利用袋的柔軟性,可以把石膏液變成許多自由的形狀,也可以

圖2-44 將石膏 浆灌入塑膠袋, 於將凝固時用手 指按捏造形。

圖2-45 利用工具 將所得的造形再加 修飾,以獲得合乎 要求的形狀。

第二章 簡易模鑄法 - 43-

用手指在袋上任意按捏, 做成許多特殊的造形 (圖2-44), 待石膏凝固 後撕開塑膠袋, 取出造形, 如形狀尚不甚理想, 則可以用刀具加以修刻, 成為各種風格特殊的造形 (圖2-45)。此類作品, 也可以加以着色 (圖2-46), 着色之後呈現抽象或具象的作品。

圖2-46 利用塑膠 袋造形後的作品, 再加以着色,成為 抽象的佳構。

圖2-48 利用自由造形,想像成人物,加以繪畫之後亦別有趣味。

圖2-49 利用塑膠袋注成自由造形之後,也可以想像成動物或魚蟲之類,飾以顏色,也頗爲生動。

七、其他模型

可供翻模的東西,可以說是不勝枚擧,只要運用得好,許多現成的

東西,都可以翻出有趣味的成品出來。

以手為模便是一個例子, 手可以變出許多姿態, 而且不必花工夫來 製作原模, 只要一伸手, 便可有所作為, 圖2-50是先以手按入泥土中, 」 印下一個手印, 略加修飾之後, 就可以用來灌注石膏的複製品了, 圖 2-51就是以石膏漿灌注出來的成品, 如覺得單調尚可着色或加飾紋。當

圖2-50 以右手按 入泥土中,印上手 印,略加修飾後, 可以作模。

圖2-51 利用上 面的模子,灌以 石膏,所翻出來 的成品。

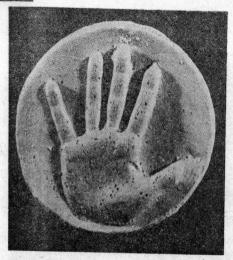

- 46 - 石膏工趣

然也可以把許多手印組合起來成爲畫面。依此類推各種動物的蹄印, 爪 印等如果處理適當也會成爲很有趣味的題材。

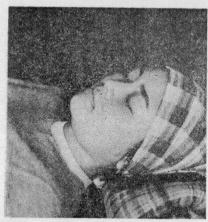

圖2-52 利用石膏的可塑性,能夠把人的面部複製出來,翻模之前先清潔面部,塗些油脂,頭髮及耳朵最好保護起來。

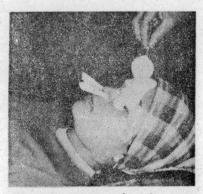

圖2-53 鼻孔是通氣所在,可用紙管通至適當位置,以免窒息。

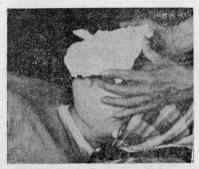

圖5-54 石膏浆要調得濃些,比較方便作業,太稀了不易附着, 且將流散至身上。

圖2-55 利用面模複製所得的初步成品,不均匀之處有待再加修飾。

圖2-56 水塊也可以利用在石膏工藝上,獲得特殊的效果。將水塊置於塑膠袋或其他容器內,然後注入石膏浆液。

圖2-57 石膏凝固後, 氷塊逐漸溶化, 留下大大小小的洞孔, 構成特殊的趣味。唯在灌注石膏浆時, 要將時間把握好, 待石膏將要凝固時, 方可注入, 否則氷塊太早溶化, 得不到效果。

圖2-58 植物或果實如果造形有趣, 也是很好的鑄模原型, 如圖中的洋葱, 番茄、蒜頭, 以及餐具等, 均有人加以利用。

圖5-59 一些金屬字模, 大大小小配合起來, 先印在 泥土上, 再用石膏鑄出, 可成一幅構圖。

第三章 支架法

石膏材料有許多優點,但是也有一個缺點,那就是它的強度不够, 在摩氏 (Mohs) 硬度表上,它的硬度只有 1.5~2.5 之間,用指甲就可 以在作品的表面上刻出痕跡,所製成片狀或塊狀的東西,容易破碎,棒 狀或柱狀的東西則容易折斷。爲了補救這個缺點,通常多用增強的材料 來和石膏混合,使其作品可以經久。其中最常見的就是應用支架支撑在 石膏製品的內部,支架的作用有二,其一當然是加強製品的強度,使其 不致破碎或折斷;有些空心的支架,除了增加強度之外,也可以減輕製 品的重量和促進乾燥的作用,因爲實心的石膏製品,需要經歷較長的時 間,才能完全乾燥。

支架的使用可分爲間接使用和直接使用二類;間接的使用,常見於塑造的作品,由於石膏作品的母模,多利用黏土或油土先塑造成形,然後再翻模,塑造的時候就必須以木料或鐵材來作支架,塑成的母模,翻成石膏模,然後再翻注成品,圖3-1即爲塑造頭像時,黏土母模中應用的支架的情形。比較複雜的製品,所用的支架也比較複雜,例如圖3-2是一個人體的塑像,軀幹、頭部及四肢視造形的需要,均安以支架以支持重量。圖3-3則爲動物的塑像,中心需要額外的支架,可於翻模後拆除。直接使用的支架,係將支架安放在石膏作品之內,這些石膏作品有的是利用模型翻製而成的,在翻模之前依照作品的造形做成架子,其材料多爲鐵條或鐵網,在翻模的中途,夾在作品之中,成型之

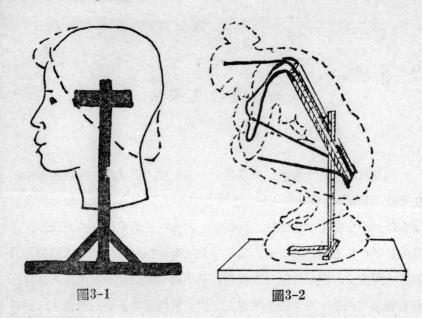

後, 便有增強作用。有些作品, 係應用石膏塊直接雕刻成作品, 爲了增 加強度, 在注石膏塊時, 先將支柱包注在石膏塊之中, 然後施工雕刻, 其成品強度當然增高, 唯在施工時應隨時留意支柱所在的位置, 不可

「露骨」。有些石膏作品 是空心的, 可以利用空心 的支持物來增加體積和強 度, 例如應用空的玻璃 瓶、塑膠瓶等作中心, 再 將石膏漿塗佈在四周, 待 石膏有一層厚度之後, 再 施以其他加工的方法, 這 類利用支架掺在作品當中 的方法有很多種, 兹分述

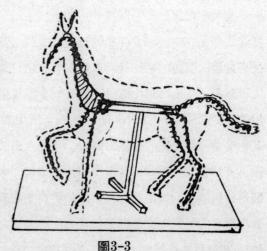

如下。

一、鐵線骨架

利用鐵線做石膏製品的 骨架是最常見的方法, 如動 物、人物等, 由於四肢細 長, 容易折斷, 中心必須有 支撑物來增加強度。鐵線粗 細的種類很多, 如何選擇, 要看製品的大小而定, 體積 大的作品, 號碼要粗, 反 之. 細號者卽可應用。右圖 所用的鐵線係採用雙股絞纏 的方法, 該法有一好處, 就 是石膏的附着力較強, 便於 製作。有時由於鐵線太光 滑,石膏容易滑落,可在線 上紮些紙張、繩索使石膏附 着其上, 也可以將鐵線繞成 小的圓圈, 以增加石膏的附 着力。

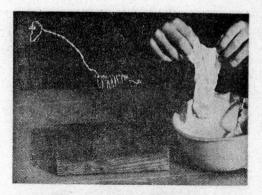

圖3-4 已繞成的鐵線骨架

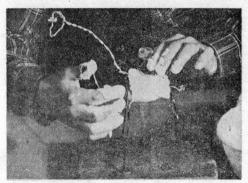

圖3-5 在骨架上敷加石膏

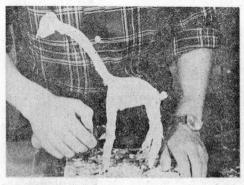

圖3-6 不平整的地方用小刀修飾

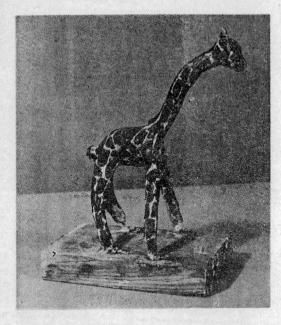

圖3-7 利用鐵線為骨架 製成的石膏長頸鹿,其表 面可以着色,或糊貼絨 毛,增加作品的趣味。需 要底座的作品,應先將骨 架和底座結合固定,然後 再數塗石膏。

圖 3-8 這個人像 當中也有增強的骨 架,否則很容易折 斷,人像表面的光 滑質地係用海綿沾 水塗抹而得的效 果。

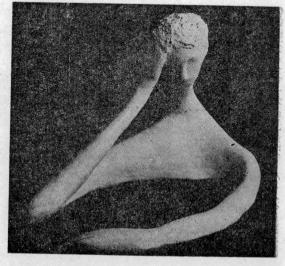

圖3-9 利用支架法構成 的石膏怪獸。

圖3-10 古生物也是一種好題材, 製成之後, 通常要加以着色, 效果更佳。

-54 石膏工藝

圖3-12 運動姿態,也是應用支架 法的好題材,由於運動時四肢伸 展,構成美感,取捨得當,則效果 良好。

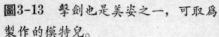

圖3-14 水族動物,也有不少可供作支架法的題材,魚類的游泳浮沈,支架可以表現出其活潑所在。

二、鐵網骨架

有些石膏作品, 其體積相當龐大, 如果製成實心的, 所耗材料太

多,而且重量也 會太重, 因此必 須製成空心的。

空心的石膏 作品, 為了增加 強度, 常採用鐵 線網爲架構. 鐵 網的好處是便於 圍成圓柱狀的體 看, 而且強度也 够, 至於應用何 種鐵網, 那就要 看作品的性質而 定,大的作品可 用網目較大而線 較粗的, 小的作 品則可以用細目 的鐵網。

石膏對鐵網 的附着力比較

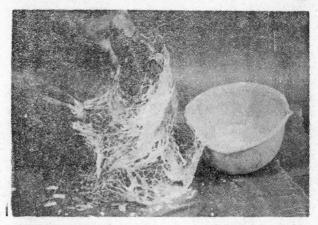

圖3-15 先把鐵網圍成柱體,用鐵線固定,再在 網面披覆麻的纖維, 麻類纖維, 也可以醮上石膏 浆之後披上。

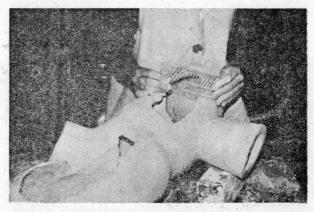

圖3-16 鐵網經過一層披覆, 待乾燥之後, 再逐 差, 所以在網的 層塗佈石膏, 以至成型。

- 56 - 石膏工藝

表面, 先要披覆某些材料, 如麻類, 玻璃纖維, 紗布等, 然後再塗佈石膏漿於其上, 可以使施工容易快迅, 而且效果良好。

圖3-17 這個頭像,不是採用鑄模的方法完成,而是應用鐵網做骨架,經過披覆之後,逐層敷上石膏,整修成型的。

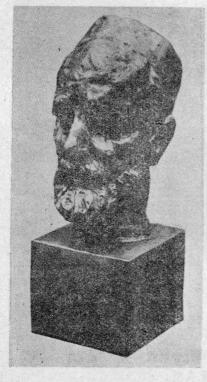

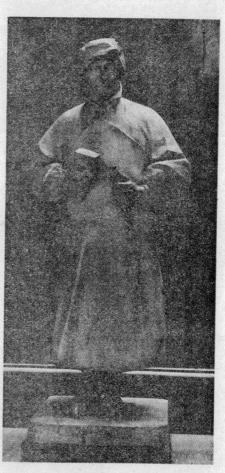

圖3-18 這個人像,高度有七呎半, 看起來有些像石刻作品,其實是一件 石膏製品,而且是中空的。如此大的 體積,其中堅部份,一定需要網狀的 骨架。

三、片狀骨架

當完美的作品。

有些石膏作品,係由片狀構成,這類作品,尤以現代者較爲常見, 其目的在強調空間的支配,通常以金屬爲材料者居多,但若以石膏製 造,可以得到很特殊的視覺效果,圖3-19即爲一例。由於石膏的强度有 限,構成薄片幾不可能,但若能事先找到適當的增強骨架,則仍可達成 目的。這類骨架,多以鐵絲網或金屬薄片爲材料,取到適當的寬度,先 依造型的需要,將鐵絲網或金屬片撓曲成所需的形狀,加以披覆纖維, 然後敷上石膏漿,待乾燥之後,再用磨光材料作最後修整,可以得到框

圖3-19 利用片狀骨架所完成的石膏作品。這類作品可以伸延 佔據相當大的空間,其中係包以金屬網或金屬片,或以玻璃纖 維布亦可達到目的,其法要先將骨架撓曲成所需的造形,然後 再加上石膏漿並磨光修整使其成型。

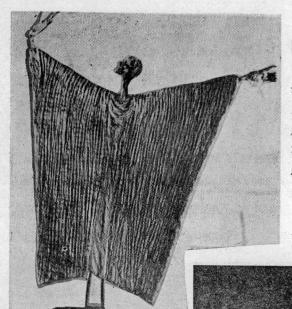

圖3-20 這個作品,製 法與前述略有不同,它 是先有一個較粗的金屬 支架,然後再將片狀金 屬網網紮其上,加以麻 布披覆,上了石膏浆之 後,在半乾時用梳子括 出飾紋。

圖3-21 本作品係陳列於紐約 現代藝術博物館中。作品由幾 個半球體構成,此類作品,其 骨架如以金屬片先敲成半球狀 的增強物,則較容易達成目的。

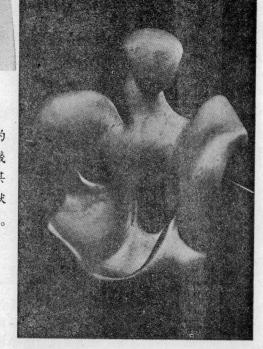

四、柱狀骨架

有些石膏作品,需要細長的 造形,應用鐵線,強度仍不足以 支持,則須採用強度更大的增強 物,作爲中心支柱,可作支柱的 材料頗多,如鐵條、鋁條等,有 時由於金屬的重量太重,則3-22 係陳列在紐約現代藝術博物舘中 的一件石膏作品,其高度達65英 寸,似這類特殊的作品,不但 增強物的強度要够,而且不能太 重,太重的骨柱將使作品中心不 穩而致傾倒,因此採用鋁管爲支 柱是最適當的方法。

除了金屬材料之外,如木條、竹條等也可以用作石膏製品的支柱,有時尚可應用竹、木等的不同特性,製作出饒有趣味的作品。

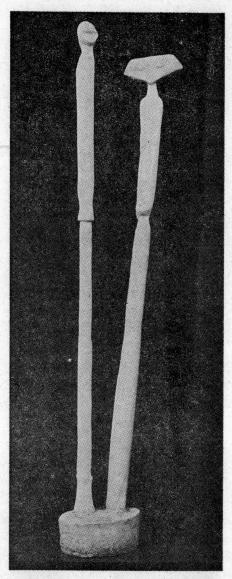

圖3-22 利用金屬管為骨柱的石膏作品。

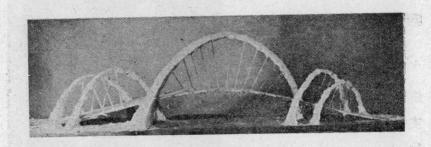

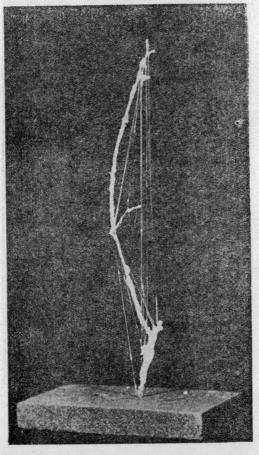

圖3-23 上圖是利用价條的 可撓性,先彎曲成骨柱,旁 邊再繫以粗線以固定其弧 度,然後再敷上石膏,構成 一幅「橋」的作品。

圖3-24 左圖是採用一簇樹枝,除去雜蕪,留下具有造形美的部份,以線條牽引使呈現有力的弧形,再數上石膏漿,成為一件富有趣味的作品。這類作品完全是順材料的特性而「因材造形」的。

五、汽球的應用

有許多球狀而中空的作品,可以巧妙地運用汽球的特 性 來 作 為墊 架。汽球可有許多不同的形狀,如圓形、橢圓形、梨形、臘腸形等,視 作品的需要而定。選擇到適當的汽球之後,將其吹大,通常先用紗布醮 石膏漿敷上第一層,把整個球體包圍好,保留一小孔,準備最後放氣之用。圖 3-25 表示吹好的汽球,在其上敷石膏布。圖3-26示敷完第一層 石膏布之後可以依造形的需要加添凸出的部分,待石膏乾燥均匀之後,用針在保留的小孔上扎破汽球,放出空氣。圖 3-27 表示這類作品也可以附加鐵線的脚再裝繪而成甲蟲。

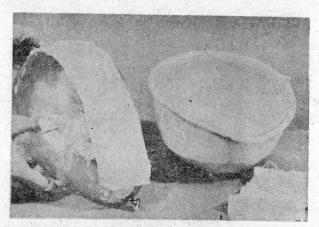

圖3-25 在己充氣的汽球上敷石膏布。

圖3-26 利用石膏 布做摺紋,使有突 起部分,然後再加 敷石膏。

圖3-27 以汽球作 空心圓形墊架,然 後再加鐵線作脚部 的支架。

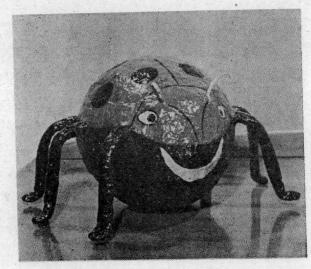

圖3-28 利用汽球做觀架而完成的頭像——蒙難者

六、紙坯和紙盒的運用

紙坯 (Paper Mâché) 也是常用的石膏製品的襯架,因為紙張隨手可得,運用方便,而且質輕價廉,故為手工業者所樂用。紙坯的做法有許多種,有的係用紙漿製成,先將碎紙泡水攪爛,然後以紙漿成型,待乾後就可以將石膏漿敷於其上,圖 3-29 即屬於此類。但也可以利用碎紙和漿糊一層一層黏貼成型,然後再在外表加石膏,圖 3-30 即屬於此類。

至於紙匣,也可應用作襯架,一般說來,長方形的牙膏 匣等較爲常用,紙匣的強度頗 佳而且是中空的,所以製成的 作品是中空的,因此其重量也 相當輕。

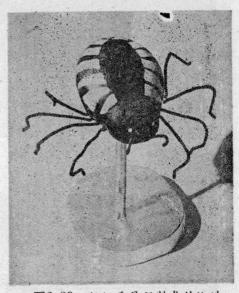

圖3-29 紙坯為骨架製成的蜘蛛

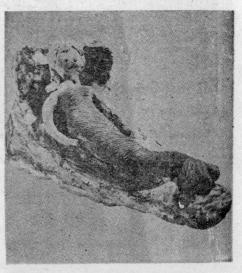

圖3-30 紙坯爲骨架製成的美人魚

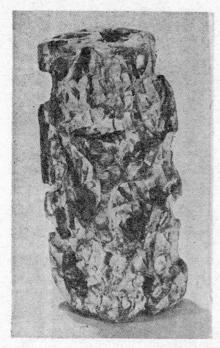

圖3-32 下圖馬頭,是應用兩個紙匣寫骨架,兩個匣子的一端各剪成 45°,然後套在一起,成為馬頭的維型。再在其外數上石膏布,加以必要的裝飾而成。許多很平凡的材料,運以匠心,可以成功很有趣味的作品。

圖3-31 上圖是利用鮮牛奶的紙盒為骨架,蘸上石膏浆之後,再添加塊狀的石膏,待凝固之後着上不同的顏色,而有特殊的效果。

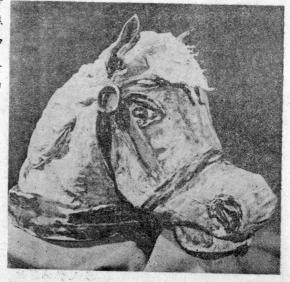

七、其他材料作骨架

除了以上所介紹的方法 之外, 尚有許多材料可以用 作石膏製品的骨架, 這就要 靠個人的匠心獨運, 應用得 巧妙, 其效果常出人意料, 圖3-33是利用一個玻璃瓶為 骨架, 敷上石膏加上四脚和 裝飾之後, 成爲很有趣的玩 意,類似的瓶子或塑膠瓶種 類很多, 利用其固有的造 形, 發揮想像力, 就可以造 成不少作品。圖3-34是利用 泡利隆的球,外敷石膏漿而 成傀儡的頭部, 泡利隆是新 的材料, 質地很輕, 是相當 理想的骨架材料, 如果強度 不够, 可以在中心穿以鐵絲 來增強。

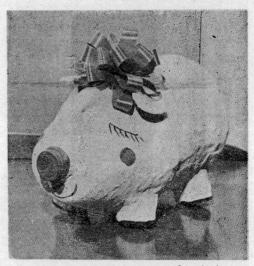

圖3-33 利用玻璃瓶為骨架製成的小豬。

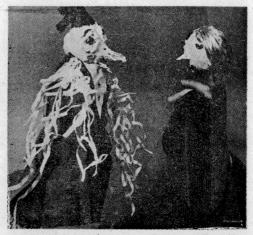

圖3-34 利用泡利隆球外加石膏, 製成人像的頭部。

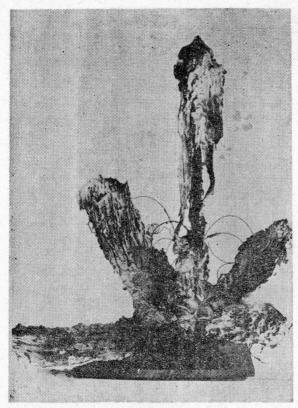

圖3-35 左圖是利用 漂木爲骨架,結構完 成後,在其上敷石膏 菜,得到非常特殊的 效果。

圖3-36 下圖是利用 牙籤為骨架,幾根牙 籤沾上石膏漿之後, 任其凝固,然後再逐 一結合成為效果特殊 的作品。

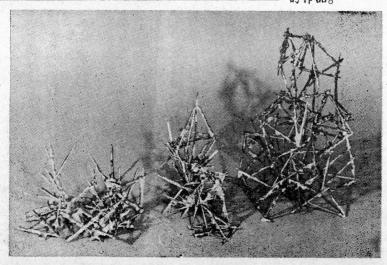

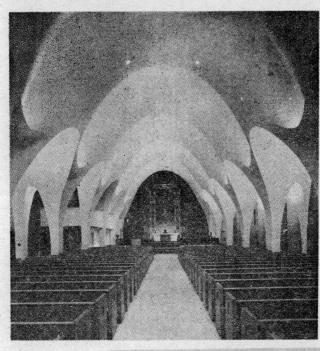

圖3-37 這是華 府一座教堂的內 景,在建築物門 架之上數以音 景,呈七虧 展射狀,由此 美觀,由此 是一 不可大的。

圖3-48 這是一 道牆,內部是水 泥,外部敷石 膏,方形的孔隙 則飾以有色玻 璃,這表示石膏 材料和建築藝術 的結合。

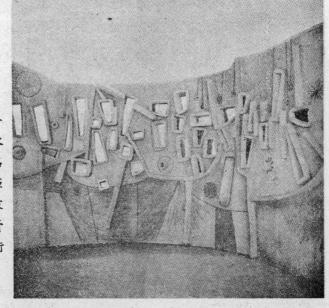

第四章 混合法

所謂混合法, 是指材料的混合。石膏本身是比較單純的材料, 變化 有限, 在運用時, 如果能够和其他材料互相配合, 也就可以擴展它的節 圍。由於石膏的强度比較脆弱, 常需借助補强的材料來增加耐力, 這些 補强的材料,除骨架被包在作品之內無法產生視覺效果外,如以纖維物 混合在石膏漿液之中, 常會產生一些特殊的造形效果, 如麻纖維、棉纖 維、玻璃纖維以及各類麻布、紗布等。再如利用石膏凝結的特性, 在石 膏未凝結之前,加入某些特殊的材料,也可以產生許多不同的效果,在 平面造形方面, 如在石膏面上嵌以各種不同的彩色玻璃片、陶瓷片、石 片、甚至一些帶有現代意味的機械零件等等, 這類可嵌鑲的材料, 種類 可以說是毫無限制的, 運用之妙, 在乎個人如何發揮其創造力了。再如 欲求作品在祖覺上有特殊的效果,有時可以在石膏漿液中滲入不同色彩 或粒狀的粉末材料, 尤其以石膏為雕刻作品時, 其效果最爲突出, 因爲 可以製造不同的質地效果, 此類滲入的材料, 如沙粒、大理石碎末、咖 啡渣、各色碎石末、發泡劑、水泥等等, 這些碎末加入石膏材料裏面。 當石膏凝固後, 加以雕刻施工, 常會產生不同的質感, 例如加發泡劑之 後,石膏的孔隙增大而有海棉樣的效果,加入咖啡渣的石膏,則產生許 多帶有褐色的斑點,加碎石粉末的石膏,因所加料色澤的不同,而有各 種岩石般的不同效果, 凡此種種, 均是將石膏材料加以活用, 擴大它的 功能。以下特介紹數種混合方法,至於學一反三的功夫,則有賴讀者去

— 70 — 石青工藝 發揮了。

一、石膏與纖維的混合

石膏和纖維的混合,可以產生各種不同的視覺效果,圖 4-1 是先以 鐵線做成骨架,再以大麻纖維浸入石膏漿中,當纖維吸飽石膏漿之後, 取出敷於鐵線骨架上,待其凝固,如此經過數次,作品已見雛形,最後 一次的施工,應注意作品的細節,如火焰的上升方向,頭髮下墜的方向 等等,都應加以把握,這個標題爲「生火」的作品,神態非常生動,這 類作品,是視材料的特性而加以發揮,很值得我們借鏡。

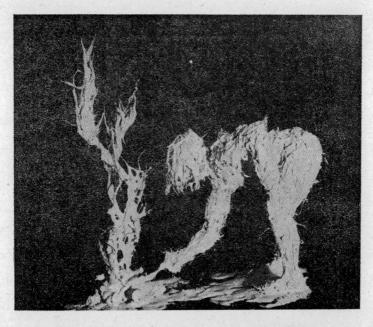

圖4-1 石膏浆混合大麻、维產生的特殊效果。

圖 4-2 右圖也是利用麻 纖維所完成的作品,石膏 凝固之後,有如隨風飄起 的感覺。

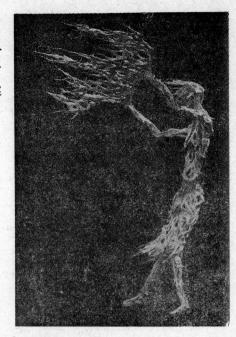

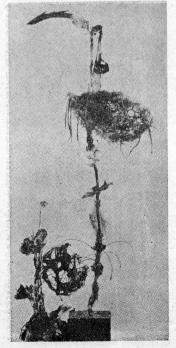

圖4-3 左圖以樹枝, 鐵線 和鐵網結成骨架,再以纖維 材料沾以石膏浆敷於其上, 構成這幅頗為奇特的造形。

二、石膏與布 料的混合

石膏和布料的 混合,有現成的商 品,也可以由自己 製造,商品的名稱 叫做「石膏繃帶」, 也就是外科醫師用 以固定傷患者,石 膏繃帶遇水潮濕, 但石膏附於布上並 不脫落,當布潤濕 時可以任意包裹成 型,但當乾了之後, 卽呈固定。利用這 種特性,可以製造 許多作業,由於石 膏布在潮濕時可以 圈曲折叠,固定之 後可以產生特殊的 效果。通常石膏布 的作品,需要一個 大略成型的心材。

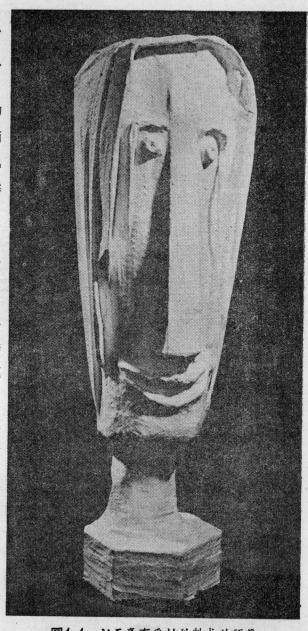

圖4-4 以石膏布為材料製成的頭像

石膏沿着那個心材包裹起來, 很快就可以製成作品, 心材可以是實心的,也可以是空心的,通常都採用質地輕巧者爲宜,如泡利隆、紙坯、 汽球、塑膠壳等等。石膏繃帶的售價較高,因此可以自製代用品,其方 法可取紗布繃帶拉開之後,將石膏粉撒於其上,然後引水潤濕,也可以 先調和少量石膏漿,然後將紗布浸入其中,待浸透後,取出即可作業。 圖 4-5 係將一塊石膏繃布剪下後,將其置入水盆中潤濕。圖 4-6 顯示將 已潤濕的石膏布包裹在一個空心的球體上,可能是一個汽球再加上一個 圓形紙筒,如此包裹數層,待其凝固後,即有相當的强度。

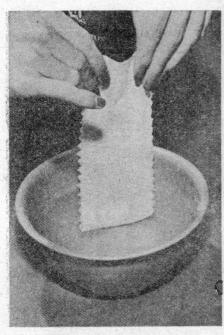

圖4-5 石膏布浸水情形

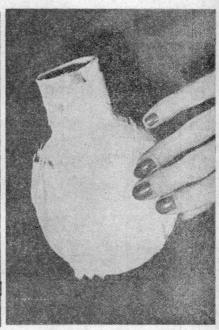

圖4-6 已浸濕的石膏布包 裹在球體上。

—74 — 石膏工藝

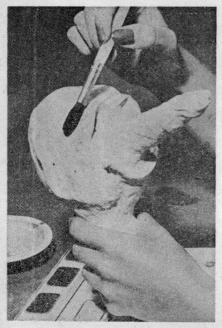

圖4-7 前述已裹上石膏布的球體,加上凸出的長鼻,就成了有趣的頭像,由於紗布尚留有布紋,可以用毛筆蘸石膏漿塗佈其上使其感覺均勻。

圖 4-8 下圖係學生在工藝 教室中,以石膏布為材料製 作人像,這是最後的着色階 段。

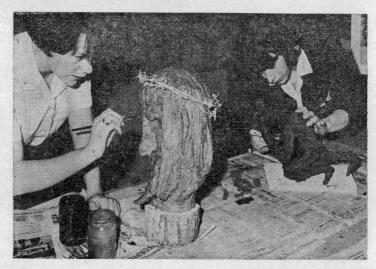

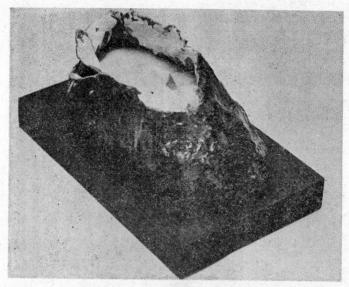

圖4-9 石膏布可以製成如空殼般的作品,效果很是特殊。

圖4-10 人像的衣服顯然條應用厚的石膏布折叠而成, 旣有真實感又可節省時間。

三、石膏與玻璃混合

圖4-11是石膏和花紋玻璃混合作業的一個例子。以石膏作為墊底, 當石膏將要凝固時,把帶有色彩及花紋的玻璃嵌鑲其上,可以製成有浮 雕風味的掛屏。

圖4-11 石膏和玻璃混合。

圖4-12 石膏和碎石的配合。

四、石膏與碎石片混合

圖4-12是石膏和碎石片的配合,製作此類作品,背面最好尚要墊一

塊襯板,板面粗糙者較佳,使石膏能堅固地吸附其上,利用碎石不同的 色澤,可以配成美觀的圖案。

五、石膏塊的應用

圖4-13是比較特殊的一種作法,圖中突出的旋紋,是先以模鑄法鑄成有螺紋的石膏塊,乾後將其敲碎,再嵌進半凝固的石膏漿裏。

圖4-13 石膏塊與石膏漿混合。

六、石膏與木版的混 合

一圖4-15是幾塊木版和石膏 的混合作品,有的木版沒有切 割,有的木版已經 鋸 切 成 花 紋,以不同的角度叠成不同的 層次,表面上再敷以石膏漿並 彩上顏色。

圖4-14 木板和石膏混合的作品。

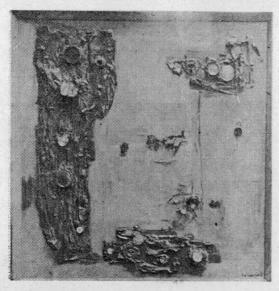

圖4-15 金屬和石膏混合的作品。

七、石膏與金屬 物的混合

圖4-14中突出的大 大小小的圓形物,是類 似銀質的金屬,在構圖 上彼此呼應。襯底的則 爲白色和有色的石膏。

八、石膏和新聞紙的混合

將石膏漿刷在纖維板上待其硬化, 取新聞紙和液體膠 (樹脂糊亦可)混和後貼佈其上,有的平貼,有的皺成高低起伏,部分地區再塗上石膏,成為一張頗具新潮風味的作品。(圖4-16)

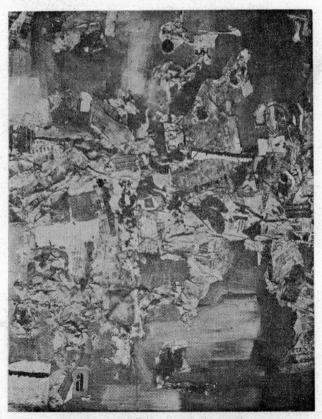

圖4-16 紙張和石膏混合的作品。

九、石膏和薄麻紗的混合

-80 - 石膏工藝

圖4-17是應用大小不同的薄麻紗, 貼佈在石膏板上, 貼佈的時候先 將麻紗浸入石膏漿中,取出後舖放於底版上,這幅作品的趣味,是在縱

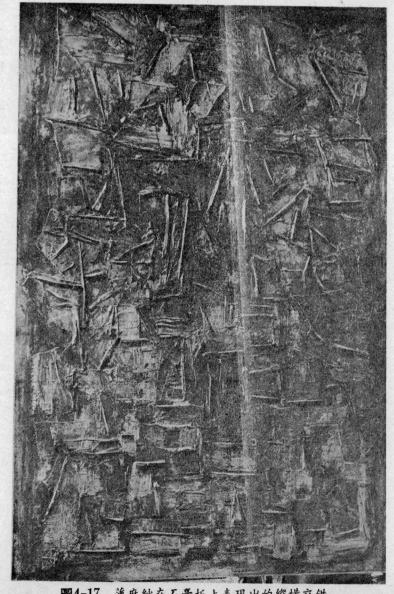

圖4-17 薄麻紗在石膏板上表現出的縱橫交錯。

横交錯的皺紋上,表面擦上銅綠,很有古拙的風味。

十、石膏與雜物的混合

圖4-18由四層木框構成,木框的底部是石膏,然後將各種不同性質 的金屬廢物填塞其上,使其凝固,表面塗以黑色。標題爲「層次」。象 徵着時代的不同,或社會間的階級有別。

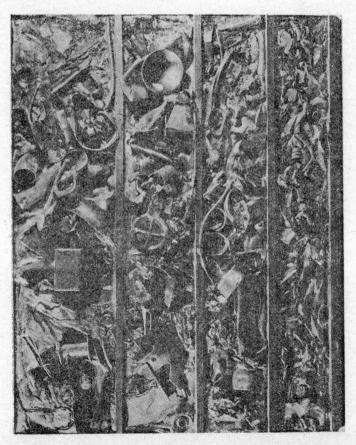

圖4-18 以石膏凝固不同的雜物, 象徵不同的層次。

第五章 雕塑法

「塑」是一種「加添」的作業方式,加添的方法可有許多,如果將一個單元造形重覆灌鑄,逐件予以組合聚加,亦不違反原則。因此近來採用這個方式創作者亦不屬少數,石膏尤其適合此類作品,因其灌鑄容易,組合省時,故為許多工藝家所樂用。兹將應用石膏為材料的各種雕塑方法介紹如下:

一、雕法

石膏的雕法是先將石膏調製成漿,然後注成石膏塊,待石膏塊凝固時,使用雕刻工具如刀、鑿、銼等,直接在石膏塊上施工,通常先在石膏塊上繪出草圖,再以工具雕去不必要的材料,或在其上刻出花紋等等,其方法又可分為:

(1)浮雕:事實上就是較淺的雕刻,作品多為半立體,其深淺的程度 視作品的大小而定,通常大的作品刻劃較深,約在2~3公分左右,小的 作品,半公分的深度已足,圖5-1係製作一塊圓形浮雕的石膏塊的第一 步驟,選擇適當大小的圓形盆子,調製石膏漿的半量傾入盆中,待石膏 凝固時,在其中加鐵網以增强度,(圖5-2) 然後再鑄另一半的石膏。石膏板製成之後,再按圖案施工。

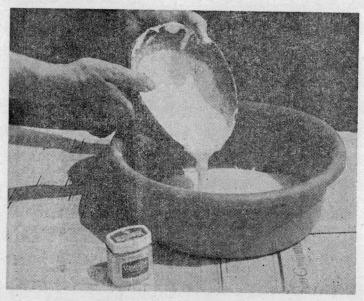

圖5-1 盆内塗脱模劑, 先鑄成圓形的一半。

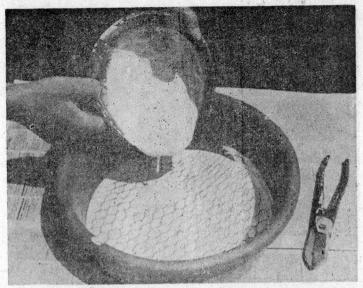

圖5-2 當中加鐵網作補強物,再鑄另一半的厚度。

圖5-3 當另一半石膏將凝固時,迅速把预先準備的螺絲掛孔 插進石膏中,以作懸吊之用,為了避免掛孔脱落,可在其根部 經上一些鐵絲,增加深入石膏的接觸面。

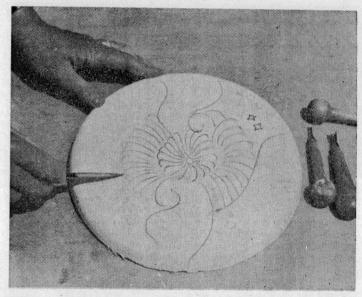

圖5-4 將設計 圖樣用鉛筆繪於石膏板上, 然後用各類雕刻刀 在其上施工, 當輪廓深淺刻出之後, 如果表面不夠平整光滑, 可以利用細砂紙輕輕打磨, 獲得良好的效果。

(2)圓雕: 所謂圓雕,也就是立體雕,雕刻施工於材料的六面,比之僅施工於材料的一面的浮雕要來得複雜,因爲要顧到六個面的彼此關係,也就是說,從各個角度來觀察作品,它都要合乎造形的原則,一般作者,在製作圓雕時,常對正面特別注意,而疏忽了側面、背面或頂面,如以人物的雕刻爲例,人物的面部表情固然重要,而人物姿態的學手投足之間,則有賴側面、背面甚至頂面的表現,倘若其他各面表現失敗,正面如何維妙維肖,也不能算是成功的作品。

圓雕的設計圖,通常需要三視圖,也就是正視、側視和頂視,將三 視圖繪於材料的三面,雕刻出初步的輪廊,然後再及於細節。兹將主要 步驟,圖解簡介如下(圖5-5~5-12)。

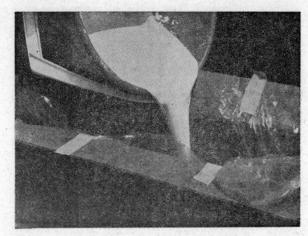

圖5-5 利用舊瓦楞紙箱,四周圍以塑膠膜,即可傾注 成方形石膏塊。

圖5-6 加入玻璃纖維作補強物。

圖5-8 石膏凝固之後可 以將瓦 楞紙 匣撕破,取出石膏塊,圖中可見伸出 的鐵心,準備和作品的底座相結合, 底座需要另外灌鑄。

Santana A Com.

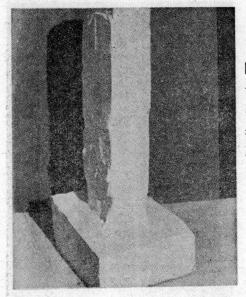

圖5-9 加鑄底座的方法,大致 和上述步驟相同,為了使結合 牢固起見,底座中亦可以加入 補強纖維或鐵絲網,待凝固之 後,撕去紙匣即得如圖的雕刻 外坯。

圖5-10 將作品正面和側面的 草圖用鉛筆繪於坯材上,即可 着手雕刻,通常先用較粗的工 具如鑿子等除去大部分不需要 的石膏塊。

圖5-11 再用較細的工具如銼 刀、小刀等刻出作品的細節。

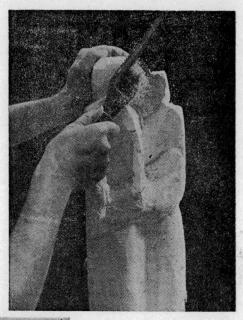

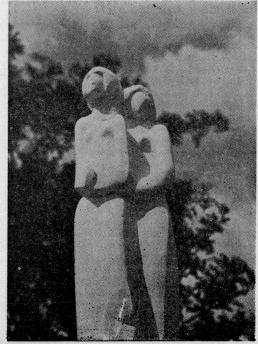

圖5-12 當作品的細節刻出 之後,再用最細的工具刻出 作品的眉目表情等,最後以 細砂紙打磨表面。

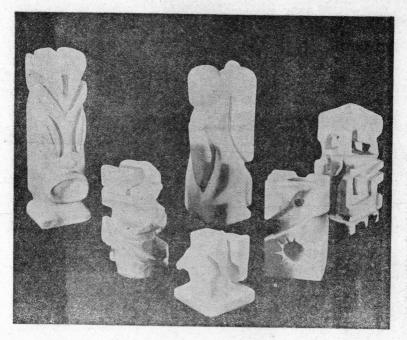

圖5-13 較小的作品,可以利用飲料紙匣,鑄成石膏 塊之後撕去匣殼,然後再以小刀、砂紙等工具加以雕刻,此類作品,很適合初學的青少年製作。

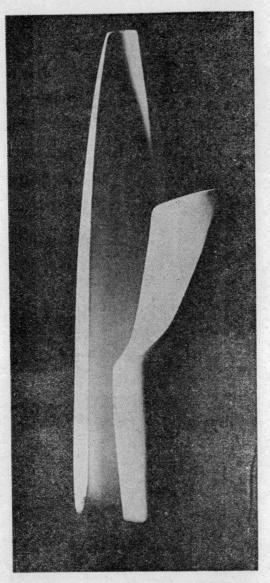

圖5-14 這一類作品,也 屬圓雕,但在造形上和前 頁者大異其趣,是屬於非 具象的流線造形,主要在 表現簡單的線與體的美。

兩個作品,在體積和形 狀上一輕一重,一個細柔 一個矮壯,可收對比的效 果。

作品的表面,須要用最 細的砂紙加工,以求其光 滑,兩個面交接處的線條 務求連續,不可折斷,石 膏的潔白也不可污染,方 能得到最佳的視覺效果。

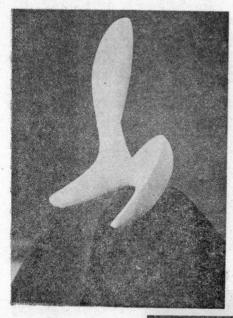

圖5-15 左圖為另一種的流線造形,作品的曲線彼此呼應,構成活潑的律動。

為避免損壞,當中應加補強 材料。

圖5-16 右圖的作品 其標題爲「鳥」,可見 利用流線的造形,依【】 舊可以具有象徵的性【】 質。反過來說,複雜【》 的具象題材,經簡化 後仍可表現其韻味。

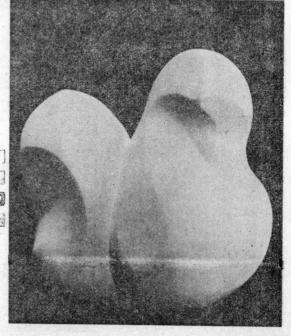

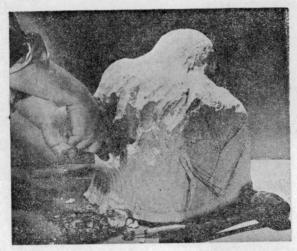

圖5-17 為了使石膏 純白的色 澤有所變 化,可以在石膏中混 入一些有色澤的粉末 材料,如碎石子、磚 粉、黑砂、大理石碎 粉、黑砂、大理石碎 特, 圖為已混合其他 材料的石膏塊在施工 中。

圖5-18 右圖係加了其他粉末 材料的石膏塊,經施工後所得 的成品,圖面上可以看出粗細 不同的有色颗粒,增加了特殊 的質感。

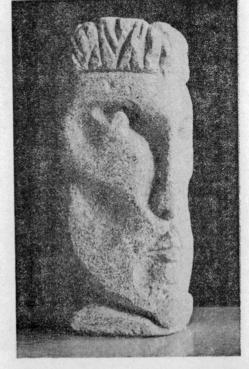

圖5-19 另一種改變質感的方法,係用適當的工具在石膏上表現出紋路來,右圖作品的身體和頭髮其質紋和光滑的面部構成強烈的對比。

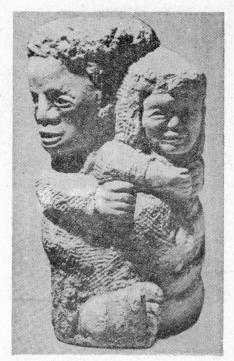

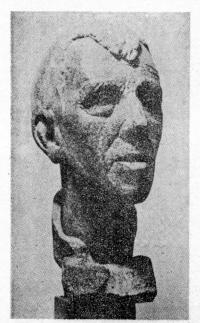

圖5-20 左圖係在已完成的作品上, 以噴槍將有色的油漆,有疏有密地噴 洒其上,表現出另一種不同的風格。

— 96 — 石膏工藝

(3)透雕:透雕和前述方法的不同,顧名思義是刀具穿透了材料,此法最常見於木料雕刻,尤以寺廟建築為最。石膏材料當然也可以透雕,但在施工時則要非常的小心,因為它的强度有限而且甚脆,一不留心,則前功盡棄,圖5-19及5-20即為石膏透雕一例,但5-20作品尚未完成。

圖5-19 右圖係石膏的透雕作品,表面漆上黑色,帶有全屬的感覺。

圖5-20 未完成的透雕作品,可以看出工作進行的細節。

(4)**凹雕**:將圖案設計在石膏板上,然後用工具把線或面刻陷在版面之下,再將整個版面滾過有色油墨,凹陷的地方則保留白色,使成別具

風格的作品,圖 5-21及圖5-22均 爲凹雕的作品舉 例,這個方法常 被應用於製作版 書。

圖5-21 凹雕作品, 圖案呈空白。

圖5-22 石膏版凹雕而成的版畫。

圖5-23 這是製作石膏版畫的另一種方法,取圓紙筒作模,灌進石膏作成圓滾,再在滾上設計圖案及凹雕。

圖5-24 將雕好的石膏滾子,在墨盤上滾過,使滾上沾有 油墨,滾印於卡紙上,即成作品。有時可在石膏滾表面先 刷上一層洋干漆,以避免吸取過多的油墨。

二、塑法

「朔」和「雕」 在方法上大致是相反 的, 朔是將材料逐步 累加,以至成形。在 材料的應用上, 可朔 性愈佳者, 在浩形時 愈方便,石膏調成漿 後, 自液體至固體的 中介時間裏, 有一段 是含有可塑性的。 但 是時間不長, 涌常只 有幾分鐘, 要在這麽 短的時間內直接用塑 的方法完成作品,當 然不容易得到細緻 的, 所以多借助泥土 先塑成原型,用間接 的方法來完成作品, 兹分述直接和間接的

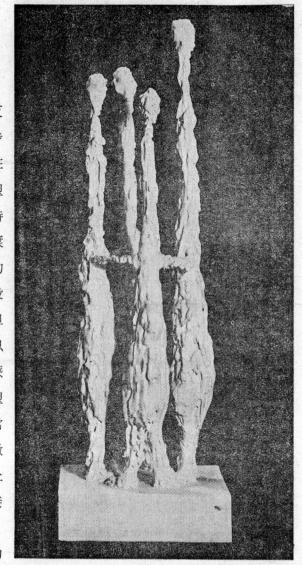

塑法如下: 圖5-25 利用石膏浆瞬間滴塑而成,標題「團結」。

(1)直接塑法: 利用石膏瞬間的可塑性來完成作品如圖5-25是將石膏 漿一滴一滴凝固於骨架上,這類即興作品,需要相當美學素養,因爲作

圖5-26 上圖是將石膏調浆傾注於木框上,待石膏將 疑固時,用很快的手法,在其表面攪動而構成圖案。

品的造形,事先頗難設計。

(2)間接塑法:由於石膏的可塑性期間太短,比較精細的作品,很不容易在短期之內完成,因此必須採用間接的方法來製作,所謂間接塑法,就是利用別的材料先塑造成型,然後翻模,塑造的材料必須可塑期長,能够慢工細活地工作,而且允許一再的修改,這類材料,最常見的應屬黏土,或雕塑用的油土。

不論平面或立體的作品,均可先用黏土或油土來成型,待塑造完成 之後,再以石膏爲材料翻成模殼,再由模殼鑄爲成品,這種工作法,要

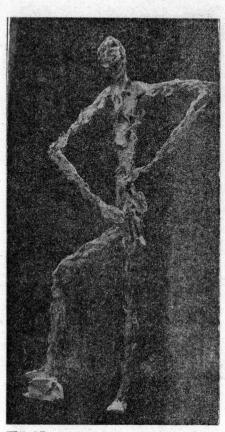

圖5-27 上圖是以麻的鐵維, 沾了石膏浆, 在石膏尚未凝固之前, 直接附貼於骨架之上, 這是應用石膏直接塑造的另一實例。

第五號<u></u>雕塑法 —/0/— 經過三次手續,因此是間接的成型術。

翻製模殼所應用的石膏,視 模殼的要求而定,如果需要複製 的次數多,或需承受壓力較大 者,通常採用硬化後强度較大的 石膏,陶瓷業生產用的模殼多採 用這類石膏。倘若對强度要求並 不很高,則可採購藝術用的為石膏,將石膏調漿之後,傾注在黏 土原模上,待硬化後即可獲得石膏模殼。模殼鑄成之後,再以石膏 療裝注入模殼中,即可得到石膏 的成品。當然,除了石膏之外, 別的材料亦可灌注,例如泥漿或 塑膠漿均可利用石膏模殼製成泥 土或塑膠的成品。

間接塑法,製作的過程比較 複雜,它必須經過塑模、翻模和 灌鑄三層步驟,但其成品則較以

石膏直接塑造者爲精細,由於作品的造型不同,間接塑造又有以下不同的方法:

—/02— 石膏工藝

(甲) 單模法: 單模卽指 製做作品時,所應用的模殼, 只需一塊卽可, 利用這單一的 模殼, 就可以把作品翻製出 來, 這一類的作法適用於平面 或較淺的浮雕作業。加圖5-28 和圖5-29, 均是以牛爲主題的 作品, 作者,先將原始的圖樣以 谏寫方法繪成設計圖。決定作 品的厚度之後, 即可據以準備 油土的數量, 以鐵滾將油土輾 平, 其厚度約爲一公分, 然後 以刻刀削去邊緣使成圓形,再 依圖案將輪廓線,以刻刀粗略 繪刻其上, 依照圖樣需要添增 泥土或控削凹陷部份,逐漸修 改終至成形, 單模的作品, 應 儘量避免「模角」的產生,也 就是要避免脫不出模的情形產 5-30~5-35

圖5-28 單模法泥塑的原模。

生。其製作主要步驟圖解如圖 圖5-29 原模上儘量避免有「模角」。

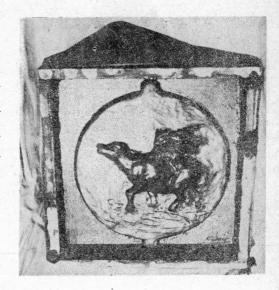

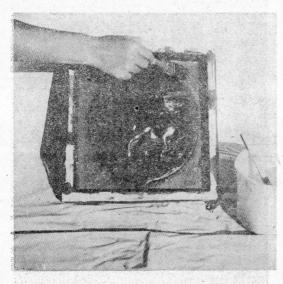

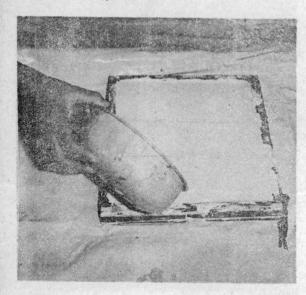

圖5-32 塗佈隔離離之後,即可調和石膏浆傾入木框之內。當 石膏浆傾滿之後,即 形框架輕頻數下,讓 浆中的氣泡浮升消 失,待石膏發熱,表 示結晶告一段落。

圖5-33 石膏凝固完成之後,即可脱模。脱模時,可先拔去木框上的釘子,然後將兩個L形的框子拆開,翻轉模殼,拉起油土的原模,即得石膏模殼。模殼上下端的缺口,乃方便取出成品而設。

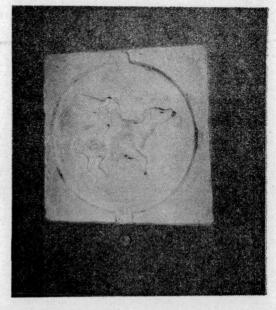

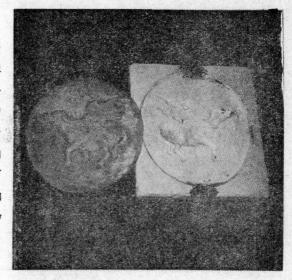

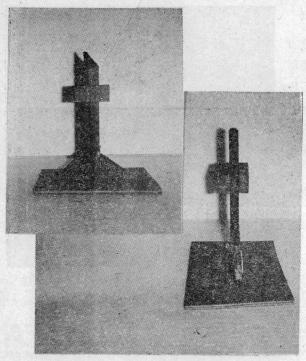

圖5-36 胸像的木材支架。

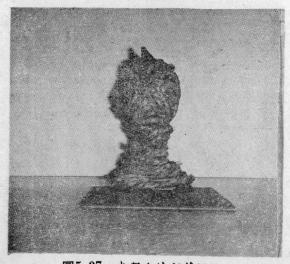

圖5-37 支架上繞以草繩。

(乙)雙模法 比較複雜的作品,尤其立體造形,應用一個模殼,絕對沒有辦法翻製類 功的,因此必須須數量,兩模殼的數量,兩人模殼的數量,兩人模殼的數量,兩人模殼的數量,兩人模殼,此法用在人屬。數一數。故與雙模的間接塑法。

由於胸像的體積相當大,通常在塑造泥型之先,都先以木材釘製支架,見圖5-36,然後再以草繩等繞在支架上以構成作品的內心,繞草繩的作用有二,其一在節省油土,其二可使塑上去的泥土有所附着,見圖5-37。其他步驟,圖解如5-38~5-61。

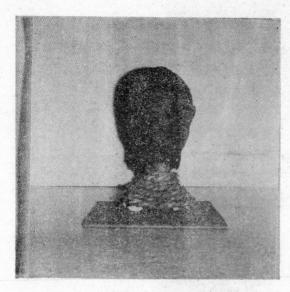

圖5-38 當草絕等把作品的內心繞成之後,即可依據速寫圖或照片等,將油土一層層堆積上去,構成作品的大致輪

圖5-39 胸像的輪廓構成之後,進行面部的細部塑造,必要時可應用各種塑造的工具,來完成五官的造形,尤其眼部、口部等表情細膩,需要較精細的工具來幫助。

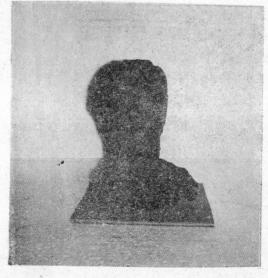

圖5-40 泥土原模塑成之後,即可着手翻製二片式的石膏模殼。因此必須在原模上劃出分模線,再用隔離片分隔成兩部分,該片可用#30 鋁板剪成,大小約2×3cm.

圖5-41 將隔離片插 入油土原模中,深度 約0.5cm左右,由於 人像是藝術模型,最 後常將石膏模殼破壞 一類出作品,所以分 模線多採前深後後的 形態,即人頭的後 模時,容易先自後部 剝開。

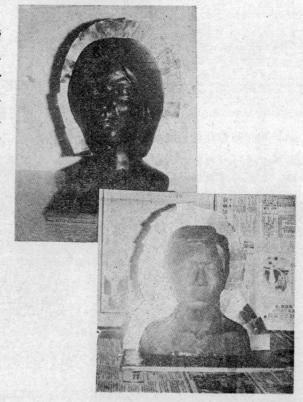

圖5-42 分模完畢,應在 隔離片上塗凡士林作脱模 劑,否則石膏將與鋁片結 合。然後調石膏漿,以手 指彈洒於原模上,工作場 四周最好鋪上舊報紙,便 於清潔。石膏漿應稍稀, 易於深入細部。

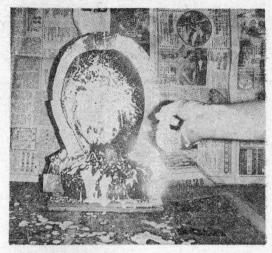

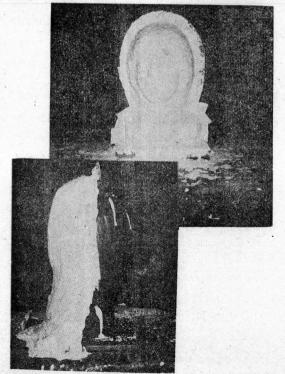

圖5-43 彈酒的石膏漿 佈滿原模之後,可再調 較濃的石膏漿塗抹在第 一層之上,此時石膏漿 若太稀,容易流動而不 能固着。

繼續塗抹石膏至所 需的厚度,通常約為 1.5~2cm. 然後等待石膏凝固,再拔除隔離 片 圖5-44 拔除鋁的隔離片之後,將第一片模殼邊緣用刀修平,再分別在模殼的邊緣上作三或四個 齒槽,以備將來作第二片模殼時相楔合。此時第一片模殼已告完成,別忘了在其邊緣塗上凡士林,準備製作第二片模殼。

圖5-45 第二片模殼製作的方法和第一片相同,先用彈洒,繼以較濃的石膏 浆塗抹至所需厚度即可停止。 圖5-46 前後兩片模殼製成之後,可用小刀將邊緣略作修整,使接縫出現,以便將來脱模 時容易識別。

為使模殼凝得結實, 最好等待一兩天,石膏完 全硬化之後再行脱模,比 較不易破損。

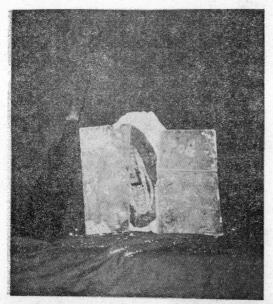

圖5-47 脱模的方法有很多,自底部分開是比較不 易損壞模子的一種。

其法係以鋸子, 將原始的木材支架底板一鋸 為二,拔去釘子,底板便 先自動脱落。 圖5-48 底板脱落之後, 露出原模的底部,可以看 到原先捆紮的草 絕 和 木 條。

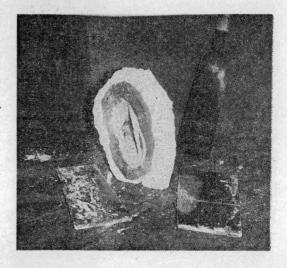

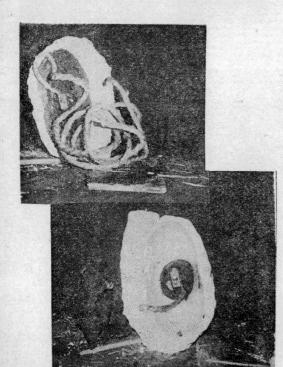

圖5-49 先把草絕自底部 拉出,必要時可用剪刀將 其剪成數段拉出。

草繩拉出之後,底部 形成一大空洞,此時人像 胸部的泥土,可以很容易 就挖出來了。 圖5-50 底部原模的油 土清除之後,如模殼仍 然粘合,可使用木塊和 木槌,在胸像後一片的 模殼上輕敲,模殼就會 慢慢剝離。

繼用雙手放置在兩 片模殼上,前後輕輕推 動,使模殼逐漸和原模 分開。

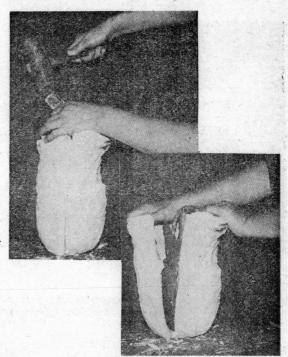

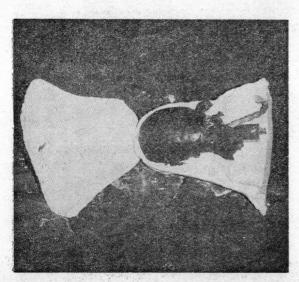

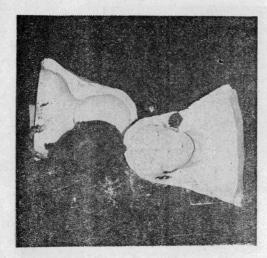

圖5-52 頭部的泥土挖取相當多之後,便可設法慢慢掀起面部的原模,但是下巴、耳杂等部份,是最不易工作的所在,應小心從事,以免把石膏模殼拉碎或破損。

圖5-53 遇有卡在石膏模 殼裡的油土,最好不用挖 剔的方法,那樣會越摳越 緊,很不容易取出來。

可用一塊較大的油土 在模殼上壓印,比較容易 把油土的碎屑黏吸出來, 如此可以處理 得 相 當 乾 淨。

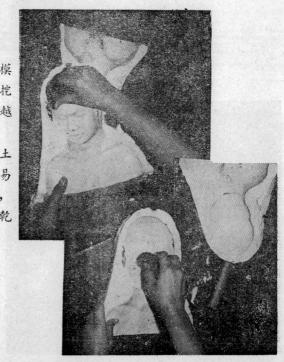

圖5-54 模殼清理乾淨之 後,如欲灌鑄石膏漿爲成 品,則應先塗肥皂水爲隔 離劑,然後將兩片模殼楔 合牢固,接縫處以泥土封 塞,以防灌注 時漏 出 漿 液,最後再以繩索將兩片 模殼綑緊,以備灌鑄石膏 漿。

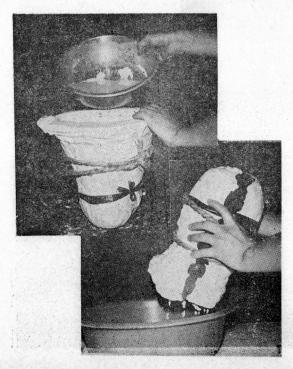

圖5-55 灌注石膏浆, 自初層至完成,約須 五、六次,每次灌入之 後,應將模殼搖動,使 能均勻吸收,再將剩餘 浆液傾倒出來,待凝固 之後,再灌次一層,如 是至所需厚度爲止,通 常約 0.8~1cm.

脱模步驟按前述方 法進行,如若脱模有困 難,則逕將石膏模殼敲 破,取出複製成品,加 以修整即告完工。

-//6- 石膏工藝

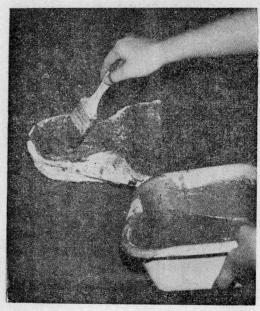

圖5-56 石膏模殼除可應用 石膏漿為灌注材料外,由於 保麗樹脂的強度勝過石膏很 多,目前許多塑像,採用樹 脂為材料者甚為普遍。 斯條在模殼上先塗臘質隔 東海 內,再將樹脂調至適當濃度 內,一片模殼之上。如樹脂太 稀,容易流失,可酌加防流 劑。

圖5-57 加玻璃纖維 棉於已硬化的樹脂層 之上,然後再塗佈 一層較稀的樹脂,讓 液,硬化凝固之後 第一層結合,如強度 不夠謂的F.R.P.法。

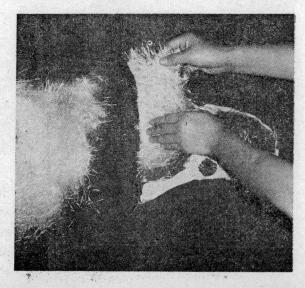

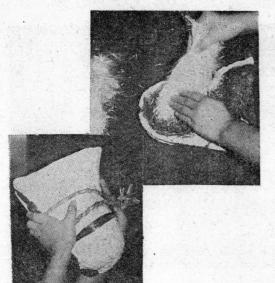

圖5-58 另一片模殼,也可以採用同樣的方法製成,然後將兩片已硬化的樹脂連同模殼網長筆蘸出。在接縫處用長筆蘸已調好的樹脂液伸入殼中塗抹,使液體滲入縫中,再在其上補蓋一些玻璃纖維,加塗樹脂液,待其硬化。

圖5-59 待所有的保麗樹脂硬化之後,即可進行脱模工作。其方法視塑造物的形態而定,若原模形態圖滑,如圖中條胸像的後部,通常沒有突出的模角存在,用一般推力即可將複製品取出,而不必敲碎石膏模。

-- / / 8- 石膏工藝

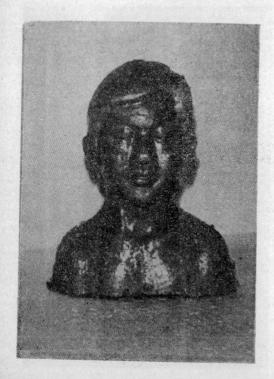

圖5-61 作品自模殼中取出 之後,通常難免有小瑕疵, 其材料若爲石膏,則應以石 膏浆液來整補,材料若爲樹 脂,則可取小量液體加硬化 劑整補。

打光、上色(樹脂作品常有必要)之後,此運用雙模來間接複製的作品,即告完成。

(丙) 多模法: 有些作品, 由於造形比較複雜, 使用兩塊模 殼根本脫不開, 因此需要製作更 多塊的模殼, 通常在三塊至六塊 之間, 當然超過六塊的也有, 但 站在經濟的觀點,塊數越少,則 越爲省工省時,圖5-62是一隻犀 牛的造形,研究的結果,用二塊 模絕對沒有辦法脫開, 因爲倘若 採用上下脫模的方法, 犀牛角是 個倒鈎, 耳朵則斜向左右, (見 圖5-63),上面那一塊模是拉不 起來的。那麼採用左右脫模的方 法, 底下的四腿是四個結合在一 起的圓柱, (見圖5-64) 箭頭所 指之處是凹入的部位,向左右是 拉不開的, 換為前後脫模, 情形 亦復相同, 而且頭部的問題也解 决不了, 因此這就需要多塊的模 殼才能解決問題。 其解 決 的 辦 法, 詳見圖5-65~5-67。

圖5-62

圖5-63

圖5-64

圖5-65 前述造形,經研究之後,繪出分模線和脱模方向,圖中的虛線爲分模線,箭頭所指爲脱模方向,分模線經聯結之後,可以得到模殼的形狀。

圖5-66 分模線經聯結之後,得到四件模殼,但是犀牛的耳朵不包括在內,因為體積不大,可另外製模,或用手工捏成,最後再黏貼上去。

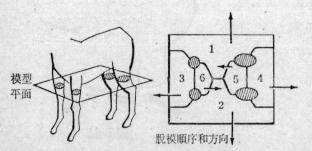

圖5-67 這是動物 四脚分開的造形, 這類作品僅脚部就 需要有六塊模殼, 小塊的可以包在大 塊模殼之中,比前 述者又複雜一些。 石膏模殼的製作,和其用途有密切關係,有些模殼只使用一次便將 其敲破,這類作品多屬藝術創作,完成之後不再希望複製。反之,有些 作品其使用石膏模殼的目的,是希望能够一再複製,而且次數 愈多愈 好,工業生產方面尤其如是多模法就是應此需要而生的,因此在塑模和 製模方面,需要考慮的技巧就比較多了。兹分別討論如下:

- (a) 脫模斜度: 任何模殼如其凹凸線條呈垂直角(90°)時,在脫模時多少會有麻煩,如果灌模的材料有膨脹性(如石膏)則麻煩更大,所以在塑模時應考慮有適當的斜度,否則就要將殼分開爲二(圖5-68)。
 - (b)模角:有些作品其造形帶有稜角,或凹或凸,也會構成脫模的困難,如圖5-69~5-71。

圖5-68 塑模時應注意斜度

圖5-69 倒角的處理

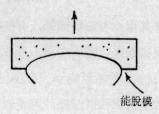

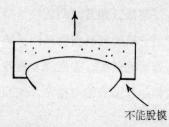

圖5-70 橢圓形的兩端,如處理得當,則容易脫模,如處理不當,則產生模角而把作品的兩端包住,脫不出來。

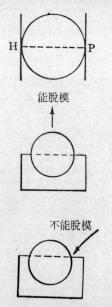

圖5-71 圆形的作品,從任何角度觀察都一樣,要能找出沿直徑的連續線,將球體分為完全相等的兩半,方易脱模,如果劃線不平均,則一半容易脱出,另一半便會卡住而脱不出來。

(c)分模線:製作石膏模殼, 到底應該在什麼地方分開,是很值得 考慮的問題,在兩塊模殼分開的所 在,繪出一條線出來,即稱為分模 線,有經驗的工作者,所繪出的分模 線,既可避免不能脫模的困境,又可 將模殼的塊數減到最少。所以脫模容 易和分割最少是畫分模線的二大原 則。如圖5-72的人像如採上下分開, 根本脫不出來,如採前後分開,則有 脫模的可能。

當模殼的塊數和分模線的大概位 置決定之後,可以着手實際的分模工

圖5-72 分模線關係脱模的 難易。

作,通常應將作品按心目中預定的分模線以水平位置平放工作枱上,必要時可墊以黏土如圖5-73,再以垂直錘檢查垂直方向是否和水平方向構成模角,阻礙脫模,如圖5-74,如發現不妥,可以略加調整角度。其餘步驟見圖5-75~5-77。

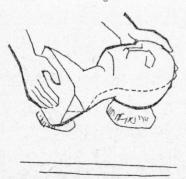

圖5-73 分模線的水平位置。

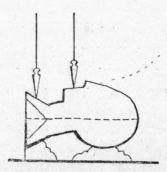

圖5-74 垂直方向是否有模角。

-- /24- 石膏工藝

圖5-75 當原模的位置擺放妥當之後,可取一支角尺,在其邊沿塗上顏料。

圖5-76 將塗有顏料的角尺,一面貼住平台,另一面緊靠原模移動,讓尺上的顏料沿在原模的最外沿,如此所得的線條,即爲所求的分模線之一。

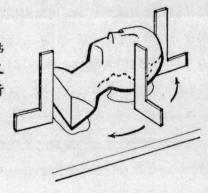

圖5-77 上述人像得到分模線的頂 視和側視圖。除了這條分模線之 外,如採多模法,人像的正面尚須 繼續求出其他分模線,方能完全脱 模。

(d) 脫模方向: 脫模的方向和人們操作的方向有關係, 人們在脫 模時的操作,習慣上是上下分開或左右分開,圖5-75中的產品,爲了避 冤模角, 脫模方向必須傾斜約 45°, 但是這樣的方向, 在操作時頗爲不 便, 因此若能在製模時考慮將分模線改變位置, 使其成水平位置, 則脫 模的方向可成上下分開,操作時方便多了。

圖5-76的分模線是一條曲線, 而脫模的方向為 60°. 脫模時如不留 意,仍按上下方向操作,一定會將作品拉壞,似此情形,既無法調整分 模線, 那麼在模殼製成之後, 應該以油漆或刻痕在模殼的表面畫出脫模 的箭頭, 以免損壞作品。

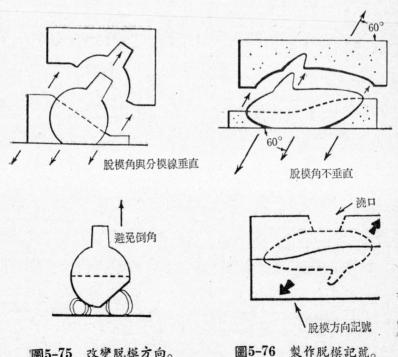

圖5-75 改變脱模方向。

-/26- 石膏工藝

(丁) 硬模的模殼製作 用以翻製模殼的原始作 品。 通常以泥土爲材料者居 多, 翻模時可以按分模線挿 入金屬隔離片, 然後灌成數 塊模殼, 但是有些原始作品 不是用柔軟的泥土塑造而由 木質或金屬製成, 無法在分 模線處插入隔離片, 這類作 品以圓形或圓柱形者居多。 如花瓶之類的原模, 多在車 床上車製出來, 翻模的方法 就有所不同了。圖5-78是木 質的原始作品,係由車床車 成的,在分模時,可用劃線針 對準車床的軸線兩端遺跡。 也就是該作品的中心線。沿 着作品外緣移動, 即可得到 將該圓柱體二等分的分模

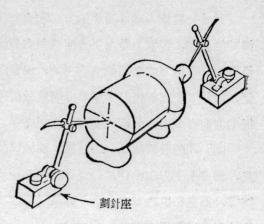

圖5-78 二等分木材硬模。

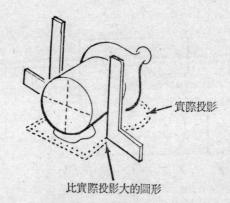

圖5-79 依投影線製擋版。

線。圖^{*}5-79 再以角尺沿分模線移動,將其投影於平臺上,依實際的投影線加寬 ¹/₈",得到一條新的影線,可據之製造石膏擋板。其詳細步驟見圖5-80~5-87。

圖5-80 沿上述加宽的 投影線,作一高約 2"的泥條圍繞起來,泥條 外再加圍長方形木框,木框及工作台面均塗上 脱模劑,然後灌注石膏,其厚度為 1"~1壹",使成為一塊中空的石膏板,稱為石膏樹,以備翻模時之用。

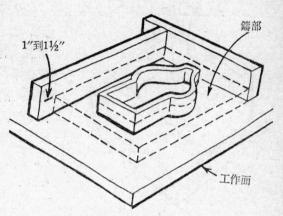

圖5-81 為已脱模之石膏擋板。在 其中空的模線四周,用刀括出一條 呈45°斜角的邊緣線。

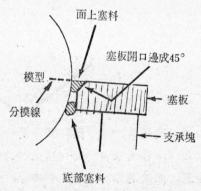

圖5-82 將原始的木材模型,以其分模線對準擋板表面並呈平行,然後以泥土填塞板的兩面空隙,使其固定,在擋板的下面撑以支承石膏塊或泥土,而以木材模型的底面接觸工作台,使其穩固不致脫落。

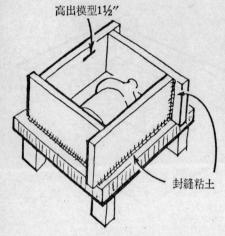

圖5-83 已固定好的原模和石膏 擋版,再在其上加圍木框,準備 灌注第一塊石膏模殼,在灌注之 前,應在空隙處封補粘土,並 在木框,石膏版及木材原模上 塗佈脱模劑及劃一條高出原模約 1臺"的記號線,石膏灌至此線 即可。

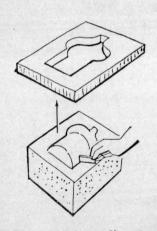

圖5-84 已經灌好的第一塊模殼, 將其反轉過來,脫模之後,移開原 來檔在底下的石膏檔版,然後用刀 片將模殼的表面修刮平整。

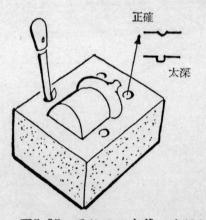

圖5-85 用挖孔刀在第一塊模殼 的四周挖四個榫孔,孔的深度和 斜度要恰當,太深了反而妨礙將 來的脱模工作。

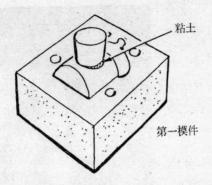

圖5-86 在原模上加裝一個木塞,以備灌注第二塊模殼時作為 澆口,木塞的底下要加墊一層泥土,填補空隙並固定木塞使其 不搖動。然後在模殼四周加木框,按照第一次的方法灌第二塊 模殼。

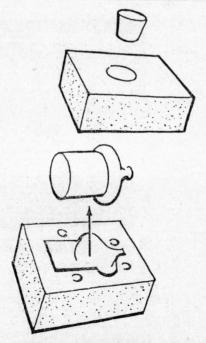

圖5-87 已經灌注完成的兩塊模殼,脱模之後取出原模和木塞,即成為一具可以應用的模具了。

-/30- 石膏工藝

(3)聚加塑法: 在前面 我們曾經說過。「朔」的 主要原則就是「聚加」材 料。聚加的方式可有很多 種, 最常見的是原料的聚 加, 例如用泥土一點一滴 地塑成造形。但是, 如果利 用某種已成形的「單元」。 一個單位一個單位累積起 來,也不違背原則,這一 類的塑造,應該算是「間 接」的塑造, 因為通常都 需要先應用單元模子, 鑄 出若干相同的單元,當然 也可用不相同的模子鑄出 若干種類的單元, 然後再 將這些單元予以組合聚 積,構成各類不同的大 型作品, 許多紙容器常被 應用於這種目的, 因為是 廢物利用, 撕破後卽可脫 模。(見圖5-88, 5-89)

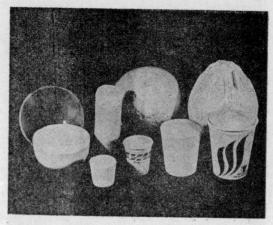

圖5-88 利用紙容器,廢棄的塑膠容器,塑 膠袋等所鑄成的單元。

圖5-89 利用紙盒,紙管,以及其他方形、 半圓形等容器所鑄成的石膏單元。

Wall Bull Make the way of the time

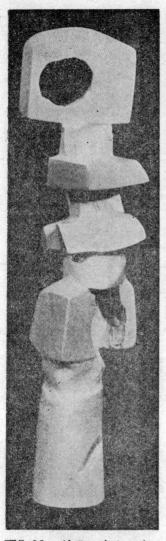

圖5-90 利用肥皂盒之類 鑄成方塊,當中挖孔,有 的則切半,然後組合成 型。

圖5-91 上圖是利用半圓的紙球, 紙管鑄成底座,加上其他自由形狀 所累聚而成的作品,縫隙處補以石 膏浆即可。

The particular of the second of the second

圖5-92 左圖係整條裝蛋 的紙盒,注入石膏浆後所 呈的形狀。

圖5-93 上圖係利用蛋紙盒鑄成的石膏,再切割組合而成。

圖5-94 利用同一單元交 互組合而成的作品。

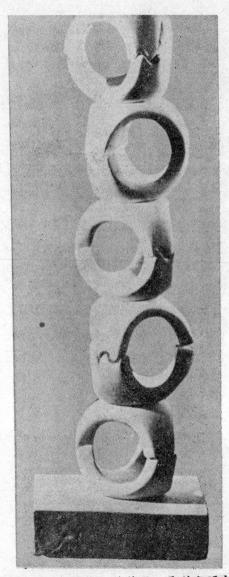

圖5-98 上圖作品的特點,是將空間支配得非常妥貼,而表現出美的結構。

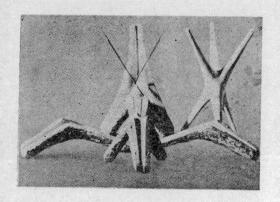

圖5-96 有些聚加作品的單元, 並非利用現成的模型來鑄造, 而由作者事先設計基本單元, 然後製作模殼來鑄造, 上圖即係四片的模殼及利用模殼所鑄成的一個單元 (右上方), 值得注意的一點, 為了增加強度, 鑄物中心可以加入鐵線製成的骨架。

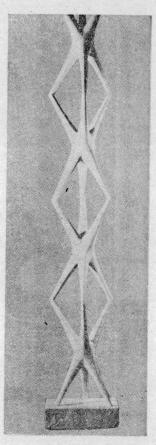

圖5-98 左圖的主題,係由大小不同的橢圓形所構成,處理 橢圓的造形,需要相當的細心,否則影響美觀,左圖大小橢圓形的比例,也應用得相當 平衡。

圖5-99 右圖的石膏作品,是雕塑家阿基賓各(Alexander Archipenko)在1913年所作,作品上着有顏色,現收藏於美國紐約的博物館中。

滄海叢刊巳刊行書目 (-)

書		名	。作		者	類			別
中國學術思	想史論		錢		移。	國			學
國父道信	言論	類輯	陳	立	夫	國	父	遺	教
	今古文		錢		移	國			學
先 泰 諸		論	唐	強	JE.	國			學
先秦諸子	論叢(續篇)	唐	端	正	國			學
	與文化		黄	俊	傑	國			學
湖上	閒 思	. 錄	錢		移	哲			學
人生	十	論	錢		穆	哲			學
中西兩百	百位哲	學家	黎郎	建昆	球如	哲			學
比較哲學	學與文	化日	吳		森	哲			學
文化哲	學 講	錄日	鄔	昆	女	哲			學
哲 學	淺	論	張	康	譯	哲			导
哲學十	大	問題	鄔	昆	如	哲			导
哲學智	慧 的	尋 求	何	秀	煌	哲			导
哲學的智慧			何	秀	煌	哲			學
内心悦	樂之	源泉	吴	經	旗	哲_			导
愛 的	哲	學	蘇	昌	美	哲			导
是	與	非	張	身主		哲			导
語言	哲	學	劉	福	增	_哲_			导
邏輯與	! 設	基 法	劉	福	增	哲			一号
中國管	理	哲學	曾	仕	强	哲			爲
老 子	的言	5 學	王	邦	雄	中	國	哲	导
孔學	漫	談	余	家	約	中	國	哲	号
中庸部	战的	哲學	吳		怡	中	國	哲	号
哲學		講 錄	吴		怡	中	國	哲	身
墨家的	哲學	方法	鐘	友	聯	中	國	哲	昼
韓非于		哲學	王	邦	雄	中	國	哲	号
墨家	哲	學	蔡	仁		中	國	哲	导
	的生命	and the second second	吴		怡	中	或	哲	乌
希臘		趣談	鳥	昆		西	洋	哲	乌
中世		趣談	鳥店	昆		西	洋	哲	員

滄海叢刊巳刊行書目 (二)

書			名		作	w	者	類			別
近代	哲	學	趣	談	鳥	昆	如	西	洋	哲	學
現 代	哲	學	趣	談	鄔	昆	如	西	洋	哲	學
佛	學	研		究	周	中	_	佛			學
佛	學	論	100	著	周	中	-	佛	3.		學
禪				話	周	中	-	佛			學
天	人	之		際	李	杏	邨	佛			學
公	案	禪		語	吳		怡	佛			學
佛 教	思	想	新	論	楊	惠	南	佛			學
不	疑	不		幅	王	洪	釣	敎			育
文化	i p			育	錢	en e	穆	敎			育
教	育	叢		談		官業	估	敎		93	育
印度			- 八	篇	糜	文	開	社	ĝa e		會
清	代	科		舉	劉	兆	璸	社			會
世界局			國文		錢		移	社.			會
國	多	{		論	薩.	孟孟	譯	社		2542	會
紅樓夢	與中	」國	舊家	庭	薩	孟	武	社		11.7	會
	學 與		國研	究	蔡	文	輝	社			會
我國社	會的)變遇	與發	展	朱芍	楼	主編	社	1/35 14/7		會
開放	的《	多元	社	會	楊	國	樞	社	1064		會
財	經	文		存	王	作	崇	經			濟
財	經	時		論	楊	道	淮	經			濟
中國人	楚 代	政》	台得	失	錢		穆	政			治
周禮		文 治		想	周周	世文	輔湘	政			治
儒家	政	論	衍	義	薩	孟	武	政			治
先 秦		台思	想	史		各超原		政			治
憲	法	論		集	林	紀	東	法			律
憲	法	論		叢	鄭	彦	茶	法			律
師	友	風		義	鄭	彦	茶	歷			史
黄				帝	錢		移	歷			史
歷史			人	物	吳	相	湘	歷			史
歷史	與方	て化		叢	錢		穆	歷			史
中 國	人	的	故	事	夏	雨	人	歷			史
老	台			灣	除	冠	學	歷			史
古史	地	理	論	叢	錢		移	歷	-x -ts+x	377 7 1	史
我	這	半		生	毛	振	翔	歷	ed estad o		史

滄海叢刊已刊行書目 🖹

	書			名		1	F	者	類	別
弘	_	大	I	師	傳	陳	慧	劍	傳	話
孤	兒	N's	}	影	錄	張	國	柱	傳	ā
精	忠	岳	4	形	傳	李		安	傳	話
師八	友十	雜憶		意見	刊	錢		穆	傳	Ē
中			史	精	神	錢		穆	史	學
國	史		新	34	論	錢		穆	史	學
與			論中	國史	學	杜	維	運	史	爲
中	國	文		字	學	潘	重	規	語	·
中	國	聲		損	學	潘陳	重紹	規棠	語	ī
文	學	與	-	音	律	謝	雲	飛	語	ī
還	鄉	夢	的	幻	滅	賴	景	瑚	文	學
萌	蘆		再		見	鄭	明	娳	文	學
大	地		之		歌	大			文	學
青					春	葉	蟬	貞	文	學
比	較文學	》 的	墾拓	在臺	灣	古陳	添慧	洪禅	文	學
從	比較	神	話至	刘文	學	古陳	添慧	洪樺	文	學
牧	場	的	1	青	思	張	媛	媛	文	學
萍	踪		憶	1	語	賴	景	瑚	文	學
讀	書	與		ŧ	活	琦	4.7	君	文	學
中	西文	學	關係		究	王	潤	華	文	學
文	開		隨		筆	糜	文	開	文	學
知	識		之		劍	陳	鼎	環	文	學
野		草		1000	詞	幸	瀚	章	文	學
現	代 :		文	欣	賞	鄭	明	娳	文	學
現			學	評	論	亞		青	文	學
藍	天	白		E.	集	梁	容	岩	文	. 學
寫	作	是		<u>.</u>	術	張	秀	亞	文	學
孟				文	集	薩	孟	武	文	學
歴	史		圈		外	朱		桂	文	學
小	説	創		乍	論	羅		盤	文	學
往	日	10%	旋		律	幼	[8] I	柏	文	學
現	實	的	扌	采	索	陳	銘段		文	學
金	Te .	排			附	鍾	延	豪	文	學

滄海叢刊巳刊行書目 四

	書	1	名		1	F	者	類			別
放				腐	吴	錦	發	文	*	3	學
黄	巢殺	人)	百	萬	宋	泽	莱	文	Sec.		學
燈	The	下		燈	蕭		蕭	文	th:		學
陽	關	千		唱	陳		煌	文			學
種	- 534			籽	向		陽	文			學學學學
泥	土	的	香	味	彭	瑞	金	文文文			學
無		緣		廟	陳	艷	秋	文		1	學
鄉				事	林	清	玄	文			學學
余	忠 雄	的	春	天	鍾	鐵	民	文			學
卡	薩 爾	斯	之	琴	葉	石	濤	文			學
青	囊	夜		燈	許	振	江	文	41	- A	學
我	永	遠	年	輕	唐	文	標	文			學
思		想	r I	起	陌	上	塵	文			學
心		酸		起記	李		喬	文			學學
離				訣	林	蒼	鬱	文			學
孤		獨		園	林	蒼	鬱	文	705-64		學
托	塔	少		年		文欽	編	文			學學
北	美	情		近	1	貴	美	文			學學
女	兵	自		傳	謝	冰	坐	文			學
抗	戰	日		記	謝	冰	些	文			學
給青		友的	信 (上)	謝	冰	瑩	文	78	Sem Sem	學
孤	寂 中	的	廻	響	洛		夫	文	38-		學
火		天		使子	趙	衞	民	文	6年	X	學學
無			鏡	子	張		默	文			學
大	漢	心		聲	張	起	釣	文			學
囘	首叫	雲	飛	起	羊	令	野	文.			學
文	學	邊		緣	周	五	山	文			學
累	廬	聲	氣	集	姜	超	嶽	文			學
實	用	文		纂	姜	超	嶽	文	150		學
林	下	生		涯	姜	超	嶽	文			學.
材	與 不	材	之	間	王	邦	雄	文			學
人	生	小		語	何	秀	煌	文		复一	學
比	較	詩		學	葉	維	廉	比	較	文	學
結棒		與中	國 文	學	周	英	雄	比	較	文	學
韓		子;	析	論	謝	雲	飛	中	國	文	學
陶			评	論	李	辰	冬	中	國	文	學

滄海叢刊已刊行書目 缶

	書			名		1	F	者	類			別
文	E.	型·	新		論	李	辰	冬	中	國	文	學
分	杉	斤	文	1	學	陳	啓	佑	中	國	文	學
離	騷九	歌	九直	声淺	釋	繆	天	華	中	國	文	學
苕	華詞	與人	間前	話立	比評	王	宗	樂	中	國	文	學
杜	甫	作	品	繋	年	李	辰	冬	中	威	文	學
元	曲	六	. ;	大	家	應王	裕忠	康林	中	國	文	學
詩	經	研	讀	指	導	裴	普	賢	中	國	文	學
莊	子	及	其	文	學	黄	錦	鋐	中	威	文	學
歐	陽修	詩	本身	多研	究	裴	普	賢	中	國	文	學
清	真	詞	石	升	究	王	支	洪	中	或	文	學
宋	儒	7	風		範	董	金	裕	中	國	文	學
紅	樓夢	的	文导	昼價	值	羅		盤	中	威	文	學
中	國文	學	鑑賞	學	隅	黄許	慶家	萱鸞	中	國	文	學
浮	士	德	码	F	究	李	辰冬		西	洋	文	學
蘇	忍		辛	選	集		安雲	譯	西	洋	文	學
	度文學,			(上) 下)	糜	文	開	西	洋	文	學
文	學成		的	靈	魂	劉	述	先	西	洋	文	學
西	洋兒		文	學	史	葉	詠	琍	西.	洋	文	學
現			術	哲	學	滁	旗	譯	藝			術
音	樂		人		生	黄	友	棣	音			樂
音	樂		與		我	趙		琴	音			樂
音	樂	伴	刊	Ì	遊	趙		琴	音			樂
爐	邊		閒		話	李	抱	忱	音			樂
琴	臺		碎		語	黄	友	棣	音		1 2 2	樂
音	樂		隨		筆	趙		琴	音			樂
樂	林	te d	華		露	黄	友	棣	音	Tyr er	11.15	樂
樂	谷	Maria de la compansión de	鳴		泉	黄	友	棣	音			樂
樂	韻		飄		香	黄	友	棣	音			樂
水	彩 技	巧	與	創	作	劉	其	偉	美			術
繪	畫		隨		筆	陳	景	容	美			術
素	描	的	技		法	陳	景	容	美			術
人	體 工	學	與	安	全	劉	其	偉	美	757		術
	體 造	形言	基本	設	計	張	長	傑	美			術
工	藝		材		料	李	釣	械	美			術

滄海叢刊已刊行書目 份

	書			名		作		者	類	別
都	市	計	劃	概	論	王	紀	鯤	建	築
建	築	設	計	方	法	陳	政	雄	建	築
建	築	2	Ė	本	畫	陳楊	荣麗	美黛	建	築
中	國	的	建	築藝	術	張	紹	載	建	築
現	代	エ	藝	概	論	張	長	傑	雕	刻
藤		1	竹		工	張	長	傑	雕	刻
	劇藝行			及其人	原理	趙	如	琳	戲	劇
戲	劇		扁	寫	法	方		寸	戲	劇